U0035104

謹以此書紀念我的母親

樣板戲與
文化大革命 的政治思想

許國惠——著

目次 │ CONTENTS

第一章

引言

一、文革的簡介

毛澤東發動文化大革命的目的是要解決自從一九四九年以後出現的一系列社會問題和政治問題。它們包括日益發展的社會不平等、領導人和群眾的社會主義理想的衰退以及新的官僚主義階層的頑固力量的出現等問題。[1]

首先是社會的不平等。大躍進後劉少奇等人主張在城市工業部門加強廠長和技術人員的權威，再次擴大工廠中管理者與工人之間的差別，以及腦力勞動與體力勞動之間的差別。後一種差別在知識分子恢復了他們通常的專業地位和社會地位後日益明顯地擴大。但是這些措施使毛澤東抱怨說，知識分子像趾高氣揚的官僚一樣發號施令。這時毛澤東認為腦力勞動與體力勞動的差別、城鄉差別和工農差別有擴大的跡象，恰恰與他想縮小農民與工人之間的差別的政策背道而馳。[2]

第二是社會主義理想的衰退。六十年代初，中國共產黨已經發展成一個擁有約兩千萬黨員的巨大組織，它非常嚴格地按照劉少奇制定的列寧主義組織原則來嚴格地行使職責。但是當毛澤

[1] 莫里斯・邁斯納（Maurice Meisner）著：《毛澤東的中國及後毛澤東的中國》（中譯本）（成都：四川人民出版社，1992），頁399。

[2] 同上，頁399-400。至於在農村，自留地上個體家庭農業的發展等情況無可避免地加大了農民之間的社會經濟差別。為官方意識形態所譴責的農村「自發的資本主義傾向」實際上在農村的許多地得到了官方政策的默許和鼓勵。另外，在農村大多數地區遭受飢荒的時候，為了使國家從大躍進造成的經濟混亂中恢復過來，國家採取了有利於城市居民尤其是有利於官僚、知識分子和屬於國家正式職工的工人財政政策和經濟政策。國家對大躍進期間建立的地方農村工業採取了最嚴厲的緊縮措施，許多小工廠被迫下馬，這樣也就破壞了毛澤東主義縮小農民與工人之間的差別的政策。見同書，頁400-401。

東看到這種情況後，卻非常不滿，認為黨的興趣更多是放在維持其保守式的統治，對他要求的「不斷」革命顯得毫無興趣。黨組織最初是為了實現革命目的而建立起來的，而現在黨組織的權力本身似乎就成了主要的目的。因此毛擔心革命精神正在衰亡，加上與他同時代的中共領導人不久都將退出政治舞台，這就加深了他的憂慮。為了把革命事業繼續下去，毛澤東把希望寄託在中國的青年一代身上。一九六四年，把青年一代培養成「革命接班人」的運動就已經開始，希望培養出革命的新一代是文化大革命較為突出的主題之一。而精神上重新革命化更是文革壓倒一切的目標。[3]

　　第三是中國的社會階級結構的性質問題。在文化大革命中，許多比較重要的政治鬥爭和思想鬥爭都是圍繞著這個問題展開的。毛雖然於一九五六年舉行的中共第八屆全國代表大會上同意劉少奇的報告，認為中國社會的主要問題不再是階級矛盾，而是「先進的社會制度與落後社會生產力」之間的矛盾。可是在宣佈剝削階級的消失的同時，以劉少奇為主的黨機器[4]只是一般地號召反對「官僚主義行為」，只是象徵式地告誡黨員不要使自己脫離群眾。直到六十年代初期，毛澤東對於以劉少奇為代表的黨組織的領導漠視黨內的「官僚主義」深感不滿，認為黨的幹部正在走向享樂和腐化的道路，他們追求的是權力、地位和享受。[5]毛澤東對國家機關中日益增長的複雜的官僚等級制度和身份差別制度提出了越來越多的批評，更認為它有蔓延到整個社會的危險。

[3]　同上，頁401-402。

[4]　一九五九年後負責黨機器日常運作的是人劉少奇和鄧小平。見陳永發：《中國共產革命七十年》（下）（台北：聯經出版事業公司，1998），頁818。

[5]　莫里斯·邁斯納：《毛澤東的中國及後毛澤東的中國》（中譯本），頁403-407。

於是他重新強調社會主義社會階級鬥爭依然存在，提出「千萬不要忘記階級鬥爭」的口號。並警告說在社會主義社會，還會產生新的資產階級分子（這正是毛的「不斷革命論」的一個理論基礎，詳細敘述，請參考第三章。）。

在文化大革命即將開始的前幾年，毛澤東得出了一個結論：社會主義會產生新的剝削階級，「社會主義轉變」的主要障礙不是過去的資產階級殘餘勢力，而恰恰是現在的官僚主義者，是那些從前的革命者，革命使他們變成了統治者。[6]

毛澤東對他的革命戰友的不信任乃由於大躍進失敗以後，毛和劉少奇、鄧小平等人對當時中國的形勢有不同的估計及採取的不同措施而起。這點不僅成為毛對劉等人及以他們為代表的黨的不滿，更是日後毛澤東指摘劉少奇他們是黨內「走資本主義道路的當權派」的一個關鍵原因。

劉少奇等人在大躍進失敗後，認為當時的情況是非常嚴峻的，要明顯地扭轉這種情況就必須把專家和專業知識重新放回舞台的中心，更多地依靠現代化的投入來取得發展，同時加強中央機構對各方面活動的控制，對群眾的號召也不依賴於思想動員，而是更多地依靠物質利益的刺激。[7]又要求政府對農民的物質利益作更多的讓步，批准讓農民搞一些販運，也可以實行某種非集體化的方式，即所謂的「單幹」，同時又在農村推行個人承包責任制、允許保留自留地。另外，他們還指出在整個社會消沉的狀況下，政府在文化娛樂方面應更兼顧群眾的口味，允許上演一些古裝戲劇及其他形式的文化作品，減少作品中的革命政治色彩，

6　同上，頁408。
7　費正清等編：《劍橋中華人民共和國史》（上），（上海：上海人民出版社，1990），頁353-354。

使一些傳統的、為大家喜聞樂見的題材和形象重上舞台。[8]

　　毛澤東的看法正與他們相反，他認為當時全國經濟已經有條不紊地趨向恢復，於是認為採取一些主動措施，使中國繼續沿著社會主義道路前進的時候到了。因此，毛反對在農業生產中進一步搞分散「單幹」，反對在其他領域，如文化戰線搞復舊倒退。而且毛對農業方面的非集體化傾向是持竭力反對的態度，對於在農村推行個人承包責任制、保留自留地，毛直截了當地進行了批判，他指出應該在農村發動一場「社會主義教育運動」，以整頓農村中黨的組織機構。他警告說，要反對資本主義乃至封建主義在中國復辟的可能性。同時他認為劉等人實行的政策會增強地主、富農，城市中過去的資本家、技術專家和知識分子等他最為不信任的人的力量。[9]

　　透過以上的論述可見，此時毛和以劉為代表的黨機器之間出現了嚴重的分歧。劉少奇等人關注的首先是如何盡快恢復到大躍進以前的經濟水平，而不是社會平等的問題。而毛澤東則認為社會平等[10]無論如何都是不可以犧牲的。

　　雖然毛對他的革命戰友不滿，但在文革正式發動前，毛轉而相信大多數黨的幹部是可以改造好的，他們在思想上是可以重新塑造的，並且能夠重新成為革命者，但這只能是通過發動群眾進行階級鬥爭的激烈方式才能做到。[11]

　　毛澤東在五十年代對階級的劃分已是一種二分法，他於一九五七年曾指出當時中國的矛盾是：

[8]　同上，頁360。

[9]　同上，頁360，363。

[10]　這裡所講的平等，對於毛澤東而言，其實就是平均主義。

[11]　莫里斯·邁斯納：《毛澤東的中國及後毛澤東的中國》（中譯本），頁408-410，411。

> 無產階級和資產階級矛盾，社會主義道路和資本主義道路
> 的矛盾，毫無疑問，這是當前我國社會的主要矛盾。⋯⋯
> 主要矛盾就是社會主義和資本主義，集體主義和個人主義，
> 概括地說，就是社會主義和資本主義兩條道路的矛盾。[12]

毛澤東對階級的劃分可以分為兩個層次，首先，是按照個人的政治態度，即在資本主義和社會主義兩條對立的路線作何種選擇來劃分敵我。然後，第二個層次才是在敵我兩個截然不同的陣營裡根據不同經濟地位（即馬克思主義對階級劃分的準則）細分不同階級，例如在「人民」的陣營裡可分工、農、兵等。在毛的階級二分法裡並沒有給任何中間派留下一點空間，因為在他的思想裡任何中間派面對激烈鬥爭的時候，必然會或者被拉攏到「人民」的陣營，或者被拉攏到「敵人」的陣營。毛的這種階級二分法直到他去世為止，都是他思想的特徵之一。[13]

有關階級的劃分，毛到了六十年代文革發動前夕得出了以個人的政治態度為劃分標準的結論。一個人的階級地位不僅是由經濟地位或政治地位這些客觀標準來決定，而是由更為主觀的因素決定的。毛澤東認為對一個人思想傾向的評價應取決於這個人的「政治覺悟」程度，以及其參與的政治活動。但是這種以主觀標準來劃分階級很容易導致任意地把政治上的對手劃分成「階級敵人」。[14]

[12] 毛澤東：《毛澤東選集》，第五卷，頁475，引自 Stuart Schram, *The Thought of Mao Tse-Tung* (Cambridge: Cambridge University Press, 1989), p. 159.

[13] Stuart Schram, *The Thought of Mao Tse-Tung* (Cambridge: Cambridge University Press, 1989), pp. 97-170.

[14] 莫里斯・邁斯納：《毛澤東的中國及後毛澤東的中國》（中譯本），頁410-411。

　　總言之，毛澤東在六十年代初期對黨、對階級鬥爭及對群眾的看法都有明顯的改變，由於他對黨的不信任，他必須另找其他支持他的政策的力量，這些人包括他的夫人江青，[15] 還有在毛本人授意下發表《評新編歷史劇〈海瑞罷官〉》一文的姚文元等人。

　　毛澤東授意姚文元寫這篇批評文章不僅僅是要解決他與文藝批評家之間的政治宿怨；他決心做的也不僅僅是對文化領域再次進行思想清洗。他看到了隱藏的文化和意識形態蛻變現象下更嚴重的社會弊病，可惜這正是現存黨的機構不願正視和處理的問題。實際上，這時毛澤東已經把「黨內走資本主義道路的當權派」確定為中國社會主義的主要敵人。毛在一九六五年一月的政治局會議上說服了黨的領導人進行一場「文化革命」，同時為了實施這個目標，設立了「文化革命五人小組」，彭真被任命為組長。但是五人小組直到十一月姚文元的文章發表以後才開始履行職責，彭真此時的活動只限於減緩毛澤東主義（Maoism）進攻的政治衝力。一九六六年二月，彭真指責姚文元和其他毛澤東主義者「把純粹的學術問題當成政治問題來對待」。彭真和黨的機構在一九六六年春季前還是千方百計要把爭論主要限制在學術問題和歷史問題上。[16]

　　可是隨著毛澤東於一九六六年春季返回北京後，對吳晗及其他毛在文化界的政敵的抨擊日益尖銳並且越來越具有政治性。毛澤東於五月親自起草，並以中央委員會的名義公布「五・一六通知」，宣布解散「五人小組」，譴責彭真阻撓了文化大革命，並指控「資產階級的代表人物」鑽進了黨的各級組織，「通知」警

[15]　同上，頁415。
[16]　同上。

告說，這些「反革命修正主義者」正準備「奪取政權，將無產階級專政變為資產階級專政」。「通知」最後預言說：「赫魯曉夫那樣的人物正睡在我們身旁」。[17]這樣，文化大革命很快就公開地轉變成政治革命。黨的高層領導人中第一個倒台的是彭真，緊接著，便是對首都的中央宣傳部和文化部的全面清洗。其中引人注目的犧牲者是中宣部長陸定一（他當時還控制著權威的《人民日報》）以及長期控制著中國文學界和文化界的周揚。[18]

在新成立的「文化革命小組」的指揮部，毛澤東主義者控制了北京和國家的主要宣傳機構。「文化革命小組」由江青和陳伯達領導，主要由激進的知識分子組成，是一個為指導文化大革命而建立的準政府機構。在文化大革命中，它在許多方面行使著黨中央和政治局的權力。[19]

一般來說，文革最重要的時期是從一九六五年年底或六六年年初到一九六九年，因為這幾年包括了文革的起點及高潮，正是在這個起點上，發動文革的人需要使文革的合法性在黨內得以成立。

這幾年形勢的發展，又可以分作三個階段。第一個階段是從一九六五年十一月到一九六六年八月，正如上文提到的，在這時期內，中共中央政治局宣佈文革正式開始，而毛澤東和黨之間的分歧逐漸發展起來，毛開始擴大其權力基礎，以便同他所認為的那些修正主義分子的黨的領導人作鬥爭。[20]但此時，毛還沒有正式點名批評劉少奇、鄧小平等人，只是警告有資產階級分子混進

17 　同上，頁415-416。
18 　同上，頁416。
19 　同上。
20 　費正清等編：《劍橋中華人民共和國史》（中譯本）（下）（海口：海南出版社，1992），頁123-124。

政府、文藝界，必須小心他們可能奪權。

　　第二個階段自一九六六年八月起到一九六六年年底，是文革的高峰期。毛澤東自己貼了一張名為〈炮打司令部〉的大字報，正式點名批評劉、鄧。而中共中央亦正式通過無產階級文化大革命的決定，即俗稱的《十六條》，這個決定體現了毛關於這場運動的精神面貌。同時，在這段時間裡，毛澤東對黨的機構的批判推及到全國，而紅衛兵這時成為主要工具。但紅衛兵卻不是一個統一的組織，他們分裂成為相互對立的組織，一些組織反對現存的黨的機構，另一些則維護黨。[21]

　　第三個階段，從一九六六年年底或一九六七年初到一九六九年四月。這是文革的混亂期，全國開始出現武鬥，生產及教育停頓。經過幾週動盪不定的奪權鬥爭後，毛澤東決定由三種成分組合成新省、市權力機構：在文化大革命中湧現出來的群眾組織，被運動「解放」出來的幹部和人民解放軍。即所謂的「三結合」。後來又以解放軍的力量解散紅衛兵，恢復秩序。而林彪則在第九次代表大會上得到了毛澤東接班人的桂冠。同時，他在會上宣佈「無產階級文化大革命的勝利」。[22]

　　三個階段完結以後，接著就是中共內部關於繼承權的鬥爭。先有林彪於一九七一年準備發動政變，後來以他倉皇出逃墜機身亡而結束。後有「四人幫」對總理位置的虎視眈眈，他們先挑戰周恩來，後又把矛頭對準在文革復出的鄧小平。結果，毛澤東在去世之前選擇了華國鋒作繼承人，後者在毛去世以後就逮捕「四人幫」。不久十年文革也宣告結束。[23]

[21]　同上，頁124，154。
[22]　同上，頁124-125，330。
[23]　同上，頁329-393。

二、研究概況及問題的提出

迄今為止關於樣板戲的著作已有不少，例如在戲劇理論方面有Ellen R. Judd寫的Prescriptive Dramatic Theory of Cultural Revolution。Judd的文章主要探討文革時候由樣板戲（model operas）發展而來的戲劇理論。Judd認為這個理論的主要內容是「根本任務」（basic task）及「三突出」（Three Prominences）。「根本任務」指：社會主義文藝的根本任務是塑造無產階級英雄的典型、形象及任務；「三突出」指出應該如何描寫這樣的英雄人物：在所有人物之中，突出正面人物；在所有正面人物之中，突出英雄人物；在所有英雄人物之中，突出主要英雄人物。[24]作者指出這個理論並非透過歸納創作樣板戲所得到的經驗而來的，而是與它出現及成長時的政治氣候及意識形態有密切關係。因此，作者除了剖析這個理論本身是什麼一回事之外，同時還顧及這個理論形成的文化脈絡，例如當時反對這個戲劇理論的聲音。[25]作者這篇文章對於了解文革時候出現的戲劇理論的情況（理論本身及文化脈絡），貢獻良多。

有關一九四九年後的戲曲發展歷史方面（尤其是樣板戲的發展歷史），榮鴻曾（Bell Yung）在他的文章"Model Opera as Model: from Shajiabang to Sagaban"中作了一些介紹。[26]由於這方面的專著

[24] Ellen R. Judd, "Prescriptive Dramatic Theory of Cultural Revolution," in Constantine Tung and Colin MacKerras, eds., *Drama in the People's Republic of China* (Albany: State University of New York Press, 1987), p.95.

[25] 同上註，pp. 95-118。

[26] Bell Yung, "Model Opera as Model: from Shajiabang to Sagaban," in Bonnie S. McDougall, ed., *Popular Chinese Literature and Performing Arts in the People's Republic*

特別缺乏，因此此段歷史極有參考價值。

此外，道威・福克馬（D. W. Fokkema）在《劍橋中華人民共和國史》下冊的第八章寫了一節關於樣板戲的文章：〈革命現代京劇樣板戲〉，文章精簡，不乏洞見。他提到江青與彭真、陸定一等對戲劇改革的看法有分歧；江青的京劇現代化計劃受到阻撓；個別的樣板戲擁有不同的版本，而這些不同版本的不同處，帶有重要的信息。[27]除了這些學者以外，在學術界有關樣板戲的討論和研究，近二十年來主題是越來越多樣化，其中包括江青對樣板戲的干預和毛澤東與樣板戲創作的關係等。[28]這些研究作品貢獻不少。雖然如此，我認為學術界討論樣板戲的文章，還有三種最重要的論點值得商榷：

第一，認為「現代京劇」（現代戲的一種）與「樣板戲」是

of China, 1949-1979, (Berkeley: University of California Press, 1984), pp. 148-149.

[27] 費正清等編：《劍橋中華人民共和國史》（中譯本）（下），頁634-636。

[28] 李松：〈近十年來革命「樣板戲」研究述評〉，《涪陵師範學院學報》第23卷，第1期（2007年1月），頁26。其它涉及樣板戲的研究還包括樣板戲產生的原因（見杜秀珍：〈歷史與政治的選擇：試談樣板戲的產生及其評價〉，《許昌學院學報》第23卷，第6期（2004年），頁98-100。又見王本朝：〈文體與政治：革命樣板戲的發生〉，《涪陵師範學院學報》第23卷，第1期（2007年1月），頁23-25、47；樣板戲作為一種政治文化符號，見惠雁冰：〈「樣板戲」：高度隱喻的政治文化符號體系〉，《文藝理論與批評》2006年第3期，頁41-47。又見胡牧：〈革命樣板戲：敘事的符號化〉，《長江師範學院學報》第24卷，第2期（2008年3月），頁87-90。樣板戲如何從舞台轉化為電影（見Harris Kristin, "Re-makes/Re-models: The Red Detachment of Women between Stage and Screen," paper presented at the conference on "Chinese Opera Films after 1949: Music, Theatre, and Cinematic Arts," 2009 April 16-18, University of Chicago.），和樣板戲與中國電影的現實主義傳統之間的關係等（見Jason McGrath, "Cultural Revolution Model Opera Films and the Realist Tradition in Chinese Cinema," paper presented at the conference on "Chinese Opera Films after 1949: Music, Theatre, and Cinematic Arts," 2009 April 16-18, University of Chicago）。

兩個可以互換的概念。盧光在他的博士論文"Modern Revolutionary Beijing Opera: Context, Contents, and Conflicts"中認為現代京劇即等同於樣板戲，兩者是可以互相替代的。[29]在《劍橋中華人民共和國史》下冊第八章中撰寫題為〈革命現代京劇樣板戲〉的道威‧福克馬指出：

> 一九四九年以來，京劇現代化的試驗一直在進行，最早的現代劇是根據傳統秧歌改編的歌劇《白毛女》（1958年），文化大革命期間又以同名改編成芭蕾舞劇，還被加上了「革命現代戲」的稱號。「革命現代戲」這個稱號是江青在一九六七年十一月十二日確定的。[30]

這裡所講的「革命現代戲」其實就是「樣板戲」。但是，我認為這種看法是有問題的，「現代京劇」與「樣板戲」是兩個必須清楚區分的概念（兩個概念的定義見下文），不可混為一談。區分兩個概念的重要性在於能夠仔細考察樣板戲出現的歷史脈絡，而歷史脈絡又可分為文藝及政治兩方面。

在文藝方面，研究樣板戲的學者或者認為彭真與當時主管文化部門的人反對江青搞的樣板戲，或者認為他們彼此之間是有分歧的，卻不探討分歧所在。盧光持的正是前一種觀點，他認為江青的主要反對者乃來自當時主管文化部門的人及北京市市長彭真。指出他們極為反對江青所搞的樣板戲。[31]而福克馬在他的文

[29] Lu Guang, "Modern Revolutionary Beijing Opera: Context, Contents and Conflicts" (Kent State University, 1997), PhD dissertation, p.15.

[30] 費正清等編：《劍橋中華人民共和國史》（中譯本）（下），頁634。

[31] Lu Guang, "Modern Revolutionary Beijing Opera," pp. 114-115.

章中提到江青與彭真等對戲劇改革的看法有分歧時說：

> 在一九六四年六月至七月舉行的京劇現代戲觀摩演出大會
> 上，彭真和陸定一主張可以上演歷史劇。陸定一提倡上演
> 「三國戲、水滸戲、楊家將戲等。」江青在京劇現代戲觀
> 摩演出人員的座談會上發表了講話，她所強調的重點完全
> 不同。[32]

接著作者引了江青的一段講話，但卻沒有探討這不同之處何
在。盧光的問題在於他提到彭真的意見時，只間接引用了六七年
報刊上抨擊他們的文章，並沒有從所謂反對者（彭真等人）的直
接講話內容中把問題探討清楚。其實彭真等並不是如江青她們所
言的「惡毒的」反對現代戲，相反地，他們是支持的。早在江青
還沒有介入戲改之前，他們與其他文化部門的人對戲劇改革已下
了不少工夫，只是他們的方式與江青的不大一樣而已。探討清楚
他們（指江、彭）的立場並討論他們的不同，可知樣板戲並非直
接扭曲傳統京劇而來的東西，它有一個發展過程：傳統京劇到京
劇現代戲到樣板戲。另外，搞清楚這一點，可以進一步討論那些
是文革前夕特殊歷史背景的產物，那些是江青在這個歷史背景下
有意識、有目的的貢獻，而不是對前人的繼承。換言之，就是能
夠看到樣板戲的特點所在（如強調階級鬥爭、三突出理論等）。
除此以外，亦只有把樣板戲看成是與現代戲不同的東西，才能看
到它把自五四以來戲劇改革的某些方面推向極端，從而偏離了原
來戲劇改革的總方向。

[32] 費正清等編：《劍橋中華人民共和國史》（中譯本）（下），頁634。

　　在政治方面，從五十年代末到六十年代初、中期的政治環境
——毛澤東在五七年以後政治思想上有轉變，如他對中國革命前
途的擔憂及對文藝界的看法等等，其實就是促使戲改偏離原來方
向、乃至樣板戲出現的重要原因之一，我想這也是現代戲發展成
樣板戲的原因之一。這種轉變和發展，以往的研究者（包括盧光
和福克馬）甚少提及。

　　第二，大部份作者都假設了江青及毛澤東二人與樣板戲創
作有密切關係。福克馬與盧光在這個問題上的觀點極相似，只是
盧光在處理江青與樣板戲的關係時還試圖探討她何時及如何開始
在京劇界活動、如何發現她滿意的現代戲劇本、如何拿給京劇
院改編、受到阻礙及最終取得勝利的經過。[33]而福克馬則直接預
設了江青與樣板戲的密切關係，認為樣板戲就是江青搞出來的東
西。[34]以往的研究者似乎沒有考慮在整個創作過程中江青到底扮
演什麼樣的角色，例如她是參與了從現代戲到樣板戲的改編，還
是等待改編完畢之後，才對改編了的劇本提意見，而這些意見對
該劇又構成什麼影響——是結構性的影響還是只給原改本加添一
些特色。

　　至於有關毛澤東與樣板戲之間的關係，福克馬在文中認為樣
板戲表現了毛主義新道德觀，試圖創造新的毛主義的神話。[35]但
什麼叫新的毛主義，他並沒有清楚的說明。另外，他更具體指出
用來表現這種新的毛主義、新道德觀的，是透過劇中的英雄形象
的塑造。他說：

[33] Lu Guang, "Modern Revolutionary Beijing Opera," pp. 109-129.

[34] 費正清等編：《劍橋中華人民共和國史》（中譯本）（下），頁635。

[35] 同上。

> 戲劇這種藝術手段為按照毛主義的道德準則塑造類型化的
> 英雄提供了一個極好的機會。[36]

作者在寫出這樣的意見前，似乎已假設了毛澤東是支持樣板戲的，而且也以它為控制意識形態方面的工具。而盧光在他的博士論文中花了不少篇幅分析樣板戲的主題，認為劇中強調的主題，最根本原因是要頌揚毛澤東的偉大，把毛神化，並使人們崇拜他。[37]這足以表明盧光與道威·福克馬一樣已假設了樣板戲的創作是為毛澤東的政治目的而服務。這應該是很多人共同持有的假設，但到目前為此卻沒有人去證明事實到底是否如此。中共中央文獻研究室在九十年代出版了一套十三冊的書《建國以來毛澤東文稿》，[38]其中有幾篇關於毛對樣板戲的批示與意見，對研究這個問題應有不少幫助，但剛於一九九七年完成博士論文的盧光，卻未能引用及分析。

第三，對樣板戲本身發展定型的過程討論不夠，或者把它看成一個靜止不變的東西，或者分析不同版本前先存有一個觀點，卻沒有對要研究的對象（各個不同版本）的具體差異進行認真比較。Kirk A. Denton在"Model drama as Myth: A semiotic Analysis of Taking Tiger Mountain by Strategy"[39]一文中以八套樣板戲之一的《智取威虎山》為例，說明樣板戲是如何作為溝通代號

[36] 同上，頁637。

[37] Lu Guang, "Modern Revolutionary Beijing Opera," pp. 210-223.

[38] 中共中央文獻研究室：《建國以來毛澤東文稿》（北京：中共中央文獻研究室，1996）。

[39] Kirk A. Denton, "Model drama as Myth: A semiotic Analysis of Taking Tiger Mountain by Strategy," in Constantine Tung and Colin MacKerras eds., *Drama in the People's Republic of China*, (Albany: State University of New York Press, 1987), pp.119-136.

（communicative codes）去把毛澤東的意識形態顯現出來。他認為「智」劇自一九五八年出現以後，經過很多次的修改，而在這個修改過程中神話的語言亦發展起來。但他沒有為自己這個講法提供足夠證據，只略為提及不同版本的「智」劇的某些不同部分，例如指出一九六九年的山賊絕沒有紅色的東西出現在他們的身上，而一九六四年版本中，卻有兩個賊穿了紅衣。[40]既然作者認為神話語言是在不斷修改劇本這個過程中出現，那麼他應該對各個版本之間具體的差異進行認真比較，為他的論點提出證明，否則讀者大可懷疑這只是一個隨意的選擇。

道威‧福克馬亦提到「樣板戲」擁有不同的版本，而這些不同版本的不同處帶有重要意義。他說：

> 由於對如何正確地對待新的毛主義的英雄的問題並不是一開始就很清楚，所以劇本的台詞不得不反覆修改。《智取威虎山》一九六九年的演出本是根據一九六七年的版本修改的，而沒有參考更早的版本，這似乎是故意地要抹殺以前的那段歷史。……楊子榮形象的修改表明毛主義的英雄更加典型化，帶上了清教徒色彩。[41]

作者雖然注意到不同版本的存在，卻沒有認真的把它看成是樣板戲本身發展的問題，因此沒有再仔細分析。

綜上所述，本書要解決的問題是：第一，試圖探討江青和毛澤東與樣板戲創作的關係；第二，分析江青與劉少奇、彭真、周

[40] 同上，p. 125。
[41] 費正清等編：《劍橋中華人民共和國史》（中譯本）（下），頁635-637。

揚、陸定一對現代戲看法的異同，從而看出樣板戲是自現代戲發展而成，同時也看出現代戲與樣板戲是兩樣不同的東西，樣板戲的出現是有一個發展過程；第三，對樣板戲的定稿本的內容及舞台表演進行詳細分析。

透過以上三個問題，本書試圖從樣板戲看文革的發動者與支持者對文革的性質或特點的看法。

以京劇樣板戲作為研究對象來看文革的發動者與支持者對文革的性質或特點的看法，是因為：第一，中共一直以來對戲曲非常重視，早在延安時期，中共中央宣傳部便發出《於執行黨的文藝政策的決定》，指出文藝工作的各部門應以戲劇和新聞通訊這兩項工作為中心。[42]另外，據統計《人民日報》從一九四八年到一九六〇發表五十篇關於文藝政策的社論中，就有八篇是專門談論如何利用和改造傳統戲曲的，約佔全數的六分之一。[43]

第二，根據Constantine Tung 指出，沒有任何國家比中華人民共和國更相信戲劇的力量，及在戲曲方面投入的精力比她更多。此外，也沒有任何一個國家，會如此頻繁地及直接地運用戲曲於意識形態的爭執、政治的清洗，群眾運動及高層的權力鬥爭上。[44]

第三，整個文化大革命的十年間，人民日常能接觸最多的戲曲作品就只有五套京劇樣板戲，[45]因此樣板戲是研究文革史的重

[42] 陳晉：《毛澤東與文藝傳統》（北京：中央文獻出版社，1992），頁237。

[43] 同上註。

[44] Constantine Tung, "Introduction," in Constantine Tung and Colin Mackerras, eds., *Drama in the People's Republican China* (Albany: State University of New York Press, 1987), p.1.

[45] 文革十年裡，除了本書研究的五部京劇樣板戲外，還有其他，如芭蕾舞《紅色娘子軍》、《白毛女》、交響樂《沙家浜》、京劇《紅色娘子軍》、《龍江頌》、《杜鵑山》等，然而貫徹始終的就只有這五部戲。

要材料，它在研究文革史上應佔有重要的地位。

第四，文革期間，除了京劇這一種藝術形式之外，還有其他藝術形式存在，如芭蕾舞、交響樂、鋼琴樂曲及繪畫等。但是這些藝術形式中如芭蕾舞、交響樂及鋼琴樂曲，並不為當時中國的大部分人民所熟悉，此外，這些藝術形式均沒有以任何文字作為表達媒介，因此，它所表達的意思不是當時一般中國的老百姓所能領會及欣賞的。而且限於當時的傳播條件，芭蕾舞也不是每個人都能有機會欣賞的。即是說即使在八部樣板戲中，兩部芭蕾舞劇《紅色娘子軍》及《白毛女》，一部交響樂《沙家浜》，影響也比不上五部京劇的樣板戲。

然而，京劇非但沒有它們的局限性，卻集以上各種藝術形式的優點在一身，它是一種綜合藝術，有舞台上的表演、有音樂作陪襯、有繪畫得美輪美奐的佈景。[46]加上中共的文藝政策一向是要為群眾服務。中共認為文藝必須為廣大群眾所接受、所喜愛，這就要考慮到幾方面的問題：首先是要考慮到群眾的文化水平；其次是要考慮用什麼樣的藝術形式，這裡毫無疑問必須採用群眾「喜聞樂見」的民族形式；最後是要考慮到語言問題，他們認為語言要讓工農兵聽得懂。[47]根據這樣的要求，京劇樣板戲一方面為中國人民所熟悉，另一方面又可以透過容易為人們了解的語言來表達複雜的思想，而且人們即使不看舞台上的表演，只聽廣播，也可以清楚明白地知道戲裡的意思。即是說它當時是用作表達及傳播各種思想的最好的媒介。

在簡介樣板戲的故事內容及本書的內容前，本書作者會先對中共的戲劇改革的歷史作一介紹，並釐清一些概念。

46 傳統京劇並沒有如京劇樣板戲那樣注重舞台的背景。
47 《文藝政策論綱》（北京：中共中央黨校出版社，1993），頁32-35。

三、中共戲劇改革的歷史

中共的戲劇改革早在一九三八年於延安時期成立設有戲劇系的魯迅藝術學院時已開始。但當時只採取了「舊瓶裝新酒」[48]的辦法。根據張庚的說法，延安時期戲劇改革的目的是要「從此走向新形式，走向表現新的生活內容，或對舊時代的新的看法。」[49]可是由於舊的京劇藝術，在它的發展過程中，已經形成自己完整的藝術體系，因此也比較難以改動。[50]後來經過一番討論後，由毛澤東作出了結論，他於四二年為「延安平劇[51]研究院」建院題詞時，特別針對發展戲曲藝術，解決傳統戲曲與新時代矛盾的根本問題，提出了「推陳出新」的方針。[52]在毛發表延安文藝座談會的講話後一年，由楊紹萱、齊燕銘執筆，中央黨校大眾藝術研究社集體創作了新編歷史京劇《逼上梁山》和《三打祝家莊》。當時這兩套戲雖然都取材於水滸故事，但是作者卻注入了新的內容及觀點。前者寫忠誠為國的林＝被排斥異己、勾結外敵的侍御官高俅陷害，後來林在人民起義的推動下終於「和人民站在一起」，去反抗出賣民族利益的反動統治者。劇中突現了林的思想轉變過程及其複雜原因、表現了當時「官逼民反，不得

[48] 「舊瓶」是指傳統京劇的情節框架和表現形式，「新酒」則是新的現實生活內容。見高義龍、李曉等主編：《中國戲曲現代戲史》（上海：上海文化出版社，1999），頁97。

[49] 張庚：〈解放區的戲劇〉《第一次文代會紀念文集》，引自劉建勛：《延安文藝史論稿》（西安：陝西人民出版社，1992），頁52。

[50] 劉建勛：《延安文藝史論稿》，頁52。

[51] 平劇，即現在的京劇。

[52] 「推陳出新」指去掉舊事物的糟粕，取其精華，以創造新事物。見《辭海》（彩印本）（二）（上海：上海辭書出版社，1999），頁1898。

不反」的時代特點、增強了林、高衝突的政治內容及林立場轉變後同群眾結合的情節。當時這套戲要表現的是「統治階級已經腐朽沒落，只有滅亡一條路」，而人民群眾只有奮起反抗鬥爭，才是生路。最終透過這套戲使人民群眾「清楚認識國民黨的真面目，更加積極踴躍地投入到抗日救國，爭取民主的革命洪流中去。」至於在創作和演出方面，它運用了京劇的表演形式，卻又不受其傳統程式的約束，在人物形象塑造、語言及舞台佈景和效果等方面，都有所突破，例如在佈景方面突破了舊京劇那種單純的象徵性佈景的限制，採取虛實結合等手法。[53] 這些手法在六十年代仍然為樣板戲所採用。毛澤東高度評價這套戲為「舊劇改革的劃時期的開端」，「把顛倒的歷史再顛倒過來」。[54] 至於《三打祝家莊》則是要宣傳歷史上「農民戰爭」的經驗。毛說它鞏固了平劇革命的道路。[55] 但根據劉建勛的說法，這些新編的歷史劇，在改編時加進的政治內容與當時的歷史，實際出入很大。而且為了突出政治意義，設計主要人物、增添陪襯人物等，其作法有不少脫離現實的情況。[56] 這種為了突出政治目的而外加在戲劇本身的東西，亦可從六十年代出現的樣板戲看到。

[53] 劉建勛：《延安文藝史論稿》，頁54-56。

[54] 毛澤東看了《逼上梁山》以後寫給延安平劇院的信，原文如下：「看了你們的戲，你們做了很好的工作，我向你們致謝，並請代向演員同志們致謝！歷史是人民創造的，但在舊戲舞台上（在一切離開人民的舊文學舊藝術上）人民卻成了渣滓，由老爺太太少爺小姐們統治著舞台，這種歷史的顛倒，現在由你們再顛倒過來，恢復了歷史的面目，從此舊劇開了新生面，所以值得慶賀。你們這個開端將是舊劇革命的劃時期的開端，我想到這一點就十分高興，希望你們多編多演，蔚成風氣，推向全國去！」見《中共重要歷史文獻資料匯編》第九輯，第一分冊（洛杉磯：中文出版物服務中心編，1996），頁1。

[55] 劉建勛：《延安文藝史論稿》，頁57-58。

[56] 同上，頁61。

　　中共建國，即成立了從中央到地方的主管或指導戲曲改革工作的專門機構。五零年成立「文化部戲曲改進局」及「文化部戲曲改進委員會」。委員會乃戲曲改革工作的顧問性質的機構，以周揚為主任委員，並於七月舉行首次會議，會議回顧了四九至五零年一年來的戲曲劇目審定工作的情況，在肯定了成績的同時，認為：「無論是以單純的行政命令禁演，或是採取放任自流政策，都是不對的。」這兩個機構更一起籌備了同年十日召開的「全國戲曲工作會議」，討論了戲改工作的方針政策，此外，會議根據代表們的討論意見，提出了《關於戲曲改進工作向中央文化部的建議》。[57]

　　五一年，毛澤東提出了「百花齊放，推陳出新」的方針，[58]要求戲曲藝術既要在繼承傳統的基礎上積極創新，又要求各個戲曲劇種在自由競賽中相互促進，共同發展。同年政務院頒布了《關於戲曲改革工作的指示》，明確提出了「三改」的內容。[59]

　　五二年中央人民政府文化部舉辦「第一屆全國戲曲觀摩演出大會」，這次大會的目的是通過演出、觀摩和學習戲曲傳統的優秀遺產，交流戲曲改革的經驗，獎勵優秀劇目，進一步貫徹「百花齊放，推陳出新」的戲曲方針，推動戲曲藝術的改革和發展。五六年至五七年期間，因鳴放運動的關係，全國掀起了發掘、搜

[57] 同註6，頁414、328。

[58] 「百花齊放」指鼓勵各類戲曲劇種發展自己的特長和優勢，自由競爭，共同繁榮。見《中國戲曲現代戲史》，頁129。

[59] 「三改」中：「改戲」是清除戲曲劇本和戲曲舞台上舊的有害因素；「改人」是幫助藝人改造思想，提高政治覺悟和文化業務水平；「改制」是改革舊戲班社中的不合理制度。這個指示可說是「百花齊放，推陳出新」方針的具體化。見《中國大百科全書》（戲曲曲藝卷）（中國大百科全書出版社，1989），頁80，504。

集傳統劇目的高潮。據五七年「第二次劇目工作會議」統計，共發掘傳統劇目51,876個。各地紛紛編輯、出版傳統戲曲劇目匯編、叢刊和選集。[60]

但一九五八年，周恩來提出既要演傳統戲，又要演現代戲的「兩條腿走路」的方針。六零年，文化部進一步確定了「現代劇、傳統劇、新編歷史劇三者並舉」的劇目政策。然而六二年後毛再次強調階級鬥爭，以往的劇目政策因而受到損害，不再實行所謂的「三並舉」政策，主要以演現代劇為主，到了一九六三年，更有人提出了「寫十三年」的口號，認為只有寫中共建國後十三年社會主義時期的生活才是社會主義文藝，把傳統戲和新編歷史題材劇目（如《李慧娘》、《謝瑤環》、《斬經堂》等）一概排斥在「社會主義文藝」之外。同年，孟超的《李慧娘》受到公開批判，從此批判「鬼戲」之風瀰漫全國。[61]

一九六四年，在北京舉行了「京劇現代戲觀摩演出大會」，會上共有三十五部質量較高的京劇現代戲作演出。會上江青、彭真，陸定一等分別對京劇改革的問題發表了他們的意見。一九六五年，以《海瑞罷官》受批判為開端，京劇現代戲的改革方向受到影響，許多過去的作品均被視為「反革命」。於是以後十年的戲劇舞台上就只有樣板戲的演出，其中日常最多為人接觸到的是五部第一批被創作出來的京劇樣板戲，即《智取威虎山》、《紅燈記》、《沙家浜》、《海港》及《奇襲白虎團》。其它在文革期被創作出來的樣板戲還包括有《平原作戰》、《龍江頌》、《杜鵑山》等等。

[60] 見《中國大百科全書》（戲曲曲藝卷），頁60，505；及Bell Yung, "Model Opera as Model," p.146.

[61] 《中國大百科全書》（戲曲曲藝卷），頁505-506。

以上是中共戲改的歷史簡介。值得注意的是現代戲與樣板戲是兩個不同的概念。現代戲指自延安時期開始進行的戲曲改革的過程中，那些新創造出來的戲，這些戲包括所有地方戲劇，當然亦包括京劇，它的內容必須要表現現代生活、表現無產階級的英雄事蹟，如《海港的早晨》、《黛諾》、《草原小姊妹》等。樣板戲則限於由江青選定的幾部幾經修改的京劇現代戲及兩套芭蕾舞劇及一部交響樂，而這些戲既必須表現無產階級的英勇事蹟，又必須符合她的三突出理論及必須特別強調階級鬥爭。另外，它是文革時選出來作為一切文藝的模範的作品，含有濃厚的政治成分。

四、樣板戲及本書的內容簡介

最後一部分是對五部樣板戲的內容作一簡介，以便對本書的研究對象有一初步了解。此外，對本書的內文部分亦作一簡單介紹。

首先是對五部樣板戲的內容的介紹：

（一）《智取威虎山》寫偵察排長楊子榮在以少劍波為首的小分隊內如何在群眾幫助下找到了土匪座山雕躲藏的線索及他如何改扮土匪，深入敵人的巢穴作為內應，最後成功把敵人全面殲滅。

（二）《紅燈記》寫抗日戰爭時期，鐵路扳道工人、共產黨地下黨員李玉和與母親李奶奶、女兒李鐵梅三個原來不同姓的人組成一家。李玉和接到上級黨送來的一份密電碼，要他轉交北山游擊隊，可是給叛徒出賣，於是李玉和與家人便與日本人進行一場激烈的鬥爭。

（三）《沙家浜》講述抗日戰爭時期，郭建光領導著新四軍一支傷病員隊伍，由表面上是茶館老闆，實際是中國共產黨員兼秘密工作者阿慶嫂接應，到沙家浜養傷。養傷期間名義上是國民黨軍官的胡傳魁與刁德一暗地裡勾結日本人捉拿新四軍傷病員，他們被迫躲進蘆葦蕩斷藥斷糧，幸好得阿慶嫂與沙家浜群眾的幫助，他們得以平安轉移地點，並回到沙家浜打敗敵人。

（四）《海港》內容寫社會主義建設時期，上海港裝卸隊黨支部書部方海珍與曾為美國人、日本人及國民黨服務的碼頭調度員錢守維的敵我鬥爭。錢故意煽動高中畢業生韓小強，並把大米與小麥掉包及混進玻璃纖維，以圖毀壞中國共產黨的國際聲譽，幸好機智果斷的方海珍識破了他的奸計並對韓小強進行思想教育，最後一切得以順利進行，小麥與大米如常地運出國，而韓小強亦省悟過來。

（五）《奇襲白虎團》講述一九五三年韓戰已達尾聲時，中國志願軍某部偵察排排長嚴偉才率領部屬，與朝鮮人民軍某部偵察排副排長及其部屬在朝鮮人民的幫助下，化裝成美軍插入敵人心臟，最後把敵人的「王牌軍」白虎團消滅。

本書共五章。第一章為引言。第二章透過江青自己在文革前後涉及現代戲或樣板戲的講話內容、文革前後京劇界在報刊發表的文章及江青對幾部戲的修改意見、她對樣板戲所作出的貢獻，來分析江青與樣板戲的關係。另外，利用三篇由毛澤東所寫內容涉及樣板戲的文章及訪問記錄，探討毛澤東與樣板戲的關係。

　　第三章透過劉少奇等人及江青發表的有現代戲的講話及文革當年的評論文章，嘗試探討劉少奇與當時文化部門的人，如周揚、陸定一等，和江青對現代戲的看法的異同。另外，透過比較改編過來的京劇樣板戲與它們的前身（即各種地方戲的劇本），找出樣板戲的特點所在，並比較樣板戲的不同版本之間有何差異。

　　第四章透過討論五部京劇樣板戲（定稿本）中的原則、它的幾個共同的主題及它在舞台上的表演方式，探討文革發動者與支持者對文革性質、特點的看法。最後一章是結論。

第二章

江青和毛澤東
與樣板戲創作的關係

一、江青與樣板戲創作的關係

　　正如引言部分指出迄今為止研究樣板戲的學者皆認為江青與樣板戲創作有密切關係，但一直以來卻沒有對此作過清楚交代。而文革期間的人，包括江青自己，都有意把樣板戲說成是江青搞的。然而文革過後，在中國大陸一些親身經歷過文革並與樣板戲的創作有關的人，卻發表了相反的意見。文革發生之前擔任文化部副部長的林默涵一九八八年在接受《中國文化報》，及一九八七年十二月在由文化部藝術委員會等召開的「張庚同志從事戲劇工作五十五周年、阿甲同志從事戲劇工作五十周年活動」上發表的文章指出，《紅燈記》的創作，實際上是由阿甲及其他藝術家合作完成的，只是一些人不明真相或上了「四人幫」的當，才誤以為是江青搞的。[1] 此外，一九六五年仍然是中國京劇院副院長張東川在「張庚同志、阿甲同志戲劇工作五十周年活動」上發表的文章亦指出：「江青為了達到篡黨奪權的政治野心，把自己裝扮成『京劇革命旗手』，無恥的掠奪別人的藝術成果，說成是自己嘔心瀝血培植的『樣板戲』」。[2]

　　林默涵、張東川二人在文革期間同樣屬於利益受損者，加上大陸在「四人幫」倒台後整個社會又是一面倒的攻擊他們，說

[1] 黃華英：〈周總理的關懷藝術家的創造──林默涵同志談《紅燈記》和《紅色娘子軍》的創作與演出經過〉，載《中國文化報》，1988年4月24日，第三版。
中國戲劇出版社編輯部：《張庚阿甲學術討論文集》（北京：中國戲劇出版社，1992），頁151。

[2] 張東川：〈戰友、難友、朋友──為祝阿甲同志京劇活動五十周年〉載《張庚阿甲學術討論文集》，頁157。

一些對他們不利的話，相信林、張二人也不在這個潮流之外，因此，對他們這些評價還是不能盡信。面對兩種截然不同的說法時，應該如何判斷江青與樣板戲創作的關係呢？

本書將試圖透過（一）江青自己在文革前後涉及現代戲或樣板戲的講話內容看她如何講自己與樣板戲的關係；（二）當時（文革前後）人們如何看江青與樣板戲的關係；（三）分析樣板戲的特點，並從江青對幾部戲的修改意見看她對樣板戲之所以成為樣板戲的特點作了什麼樣的貢獻等，來分析江青與樣板戲的關係。

（一）江青的講話

江青在文革前後，發表與樣板戲有關的講話的場合，分別有一九六四年在北京舉行「京劇現代戲觀摩演出大會」期間及以後與參與演出的人員一起開的座談會，和在文藝工作座談會。前者的對象大部分是京劇界或文藝界的人，後者則除了文藝界之外，還有軍人和中央高官。

下文把她提及對現代戲或樣板戲有貢獻的人分兩類：一類是領導，或更籠統地說是「黨」；另一類則是「我」，即她自己。

首先是把樣板戲創作的功勞歸於領導、歸於黨。這點可以從她的兩次講話中看到。一次是一九六四年七月她在京劇現代戲觀摩演出人員的座談會上的講話，這個講話題為〈談京劇革命〉，[3]當時並沒有立刻被刊登出來，直到一九六七年五月《紅旗》、《人民日報》及《解放日報》才同時刊出。另一次是一九六六年二月她接受林彪委託召開的部隊文藝工作座談會上的講

³　《紅旗》，1967年，第6期，頁25-27。

話，這次講話經整理後名為〈林彪同志委託江青同志召開的部隊文藝工作座談會紀要〉[4]（下文簡稱〈紀要〉）。

在〈談京劇革命〉中，江青說：

> 上海的《智取威虎山》，原來劇中的反面人物很囂張，正面人物則乾癟癟。領導上親自抓，這個戲肯定改好了。[5]

在〈紀要〉則說：

> 「從事京劇革命的文藝工作者，在以毛主席為首的黨中央的領導下，以馬克思列寧主義、毛澤東思想為武器，向封建階級、資產階級和現代修正主義文藝展開了英勇頑強的進攻，鋒芒所向，使京劇這個最頑固的堡壘，從思想到形式，都發生了極大的革命，並且帶動文藝界發生著革命性的變化。」又說：「文化革命要有破有立，領導人要親自抓，搞出好的樣板。」[6]

一九六四年舉行的京劇現代戲觀摩演出大會是由彭真、陸定一等人召集的，[7]出席的人除了他們兩個之外，還有郭沫若、康生及其它著名京劇演員等，當然還包括江青。[8]即是說江青在這個會上的聽眾除了演出人員外，還包括當時一些中共高級幹部，

4　〈林彪同志委託江青同志召開的部隊文藝工作座談會紀要〉《江青同志講話選編（1966-1968）》（出版社及出版年份不詳），頁1-17。
5　《紅旗》，1967年，第6期，頁27。
6　〈紀要〉，頁5-6，8。
7　《汪曾祺全集．戲劇卷》（北京：北京師範大學出版社，1998），頁116。
8　Lu Guang, "Modern Revolutionary Beijing Opera," pp. 115-116.

而當時她自己在中共或政府機關中卻沒有擔任一官半職。另一點要注意的是文化部、中宣部的官員也就現代戲的問題先後發表了與江青意見頗為不同的講話（詳見第三章），因此在這樣的環境底下，她不得不把部分功勞歸於「領導」，但是她巧妙地不明確指出領導到底是誰，不過估計不會是指與她意見不同的彭真、陸定一等人。

　　另外，在一九六六年二月舉行的林彪委託江青召開的部隊文藝工作座談會，顧名思義這個會議乃由當時的國防部長林彪委託江青向軍隊中的人作文藝方面的座談會，雖然日後江青成為軍隊裡文藝方面的顧問，但她當時在軍隊中還沒有任何權力，只憑藉林彪的實力支持才在軍隊中以文藝工作者的身分高談闊論，而且軍隊中又特別要求軍人對共產黨、毛澤東的效忠，因此她有必要突出以馬列思想為旗號的中國共產黨及當時的黨主席毛澤東在京劇革命中所起的作用，儘管這些只是空話，但出於策略性的考慮，這些話卻是有必要的。

　　第二，把樣板戲創作的功勞歸於她自己。在不同講話中江青亦曾清楚說出京劇改革是靠她出力的成果。她在一九六五年四月二十七日的《智取威虎山》座談會上提到她自己為京劇改革出力的話特別多。例如她說：「去年三塊樣板沒有打好，我感到對不起黨，對不起人民，對不起去世的柯慶施同志。」又說：「《智取威虎山》這塊樣板不要打出來？我認為要打出來！我是有信心的。只要我的體力夠得上。」[9]

[9]　〈江青同志在《智取威虎山》座談會上的講話〉《中共重要歷史文資料匯編》第九輯，第一分冊（洛杉磯：中文出版物服務中心，1996），頁74-75。另外，江青在〈江青同志在北京文藝座談會上的講話〉中，江青提到：「我是全心全力地跟同志們一塊在搞戲劇革命，音樂革命。」見〈在北京文藝座談會上的講話〉，頁70。

講「我」最多，又最沒有保留的要算她在《智取威虎山》座談會上的講話。顯然她說因為沒搞好樣板戲，所以要自責，但是這正是要表示她是京劇改革的主要負責人，只有某事件的負責人才會在該事件發生問題時向上級或大眾交代及自責。接著，她更清楚明白的告訴別人，京劇改革能否做得好，全依賴她身體能否應付這項工作，如果能夠的話，則便有信心搞好。很明顯她是在告訴人們，她便是推動京劇改革的主要先鋒人物，沒有她甚麼事也辦不成。而且，她更要告訴人們她是一個在京劇方面富有經驗的人，因此她可以對各套現代戲提出意見及要編劇、演員們依她的指示修改（這點下文將詳細討論）。

從以上資料分析可以推測把現代京劇或京劇樣板戲說成是江青的功勞，應該是江青她自己的願望，而且她也努力想把這點變成事實。她原來想在一九六六年十一月二十八日舉行的「文藝界無產階級文化大革命大會」上說：

> 北京京劇一團是首先接受我提出的京劇改革光榮任務的一個單位。這是你們團裡一批想革命的演員和其他工作人員和我一塊努力的結果。[10]

可是送呈毛澤東批改時，毛把這句話中「我提出的」四個字刪掉，並在句末加上「在別人首創的基礎上加工或改制」十四個字。[11]她意圖把京劇改革這項任務說成是她提出的，更不想提及以往在這方面有貢獻的人，可是毛澤東卻認為不妥，並對她的講稿作出修改。而在其它不同場合上，她亦因為場合的限制及迎合

[10] 《建國以來毛澤東文稿》，第十二冊，頁165。
[11] 同上註。

出席者的需要而說一些策略性的話，但她仍然念念不忘地、盡可能地提到她自己對樣板戲的功績。因此，可見她是想把自己塑造成搞樣板戲的旗手。

（二）當時的評論文章

自一九六四年一批專為「京劇現代戲觀摩演出大會」而創作的現代戲出現後，當時的報刊如《人民日報》、《戲劇報》等，就刊登了大量有關這些戲的評論文章，直到七四年在報刊上仍然能找到這類文章。

這些文章的大量出現在報刊上大都有其原因，就是為了配合某部戲的新演出版本的出現，例如一九六九年十一月《智取威虎山》剛完成了一個新的版本，[12]同年十月在報刊上便已搶先出現大量有關《智取威虎山》的評論文章。當時負責寫這類評論文章的人大部分都是京劇界的人，當中有導演、演員等。他們都非常熟悉京劇，因此免不了談及戲裡的技術性問題，而他們對其中五套京劇現代戲──《智取威虎山》、《紅燈記》、《沙家浜》、《海港》及《奇襲白虎團》，都是持讚揚的態度。文中亦有提到現代戲的創作人是誰的問題。

雖然自一九六四年至七四年這十年期間的評論文章有以上的共同點，但詳細探討其內容，卻可以發現它們的不同之處。這些評論文章可分為兩類。一九六四、六五年的歸一類，一九六六到七四年的屬另一類。它們的區別在於：（1）六四、六五年的文章，都把現代戲的功勞歸於原創作人，有時甚至清楚地把他們的名字寫出來，並具體地提到他們的貢獻所在；六六到七四年的文

[12]　《紅旗》，1969年，第11期，頁33-61。

章，則把樣板戲的功勞歸於毛澤東的思想及江青的指導，但是沒有講清楚她的具體貢獻是什麼。（2）六四、六五年提起中央有關部門的領導時，一般沒有明確指出是誰，只是偶然提及，例如彭真；六六至七四年的則必會提到毛澤東與江青，有時甚至是林彪，而且每當談到黨的時候，則必注明是以「毛主席」為主的黨中央。對於彭真等人已不再是正面的描寫，而是反面的，指責他們破壞京劇革命。（3）前者的內容多談論有關京劇革命的方向或技術問題，如推陳出新，強調「三結合」；後者則堅定不移的認為現存的樣板戲已經是最符合京劇革命的模式，而且一切都是依照毛的文藝思想去做的，文中不斷引述毛的講話。

為何六四及六五年的報刊上把現代戲的功勞歸於當時一批藝術家？而且除了《人民日報》、《紅旗》這類報刊之外，《戲劇報》上也有不少同類文章？而到了六六年至七四年的評論文章，風格就大相逕庭，把樣板戲創作的功勞歸於毛澤東與江青。這與六四至六五年與六六至七四年這兩個階段的不同政治環境大有關係，而不是六四、六五年現代戲並非由江青創作，突然六六年開始便變成是江青的產物。

五十年代末大躍進的慘敗使毛澤東在中央最高領導層內的個人威望大受損害。他於一九五九年曾決定在政治局內退「二線」，以便有更多的精力來考慮政治方向的問題，而不致過多地陷入日常行政事務之中。但是，當一九六○至六一年的災害情況全部昭著於世時，毛澤東這才發現，他被人排除出處理日常工作的程度超過了他原先的願望。他的同事們對他為達到目標而設想的方法不敢趨附，他們在執行毛的計劃時，將它修改，以便使之與他們做事的方式保持一致。毛澤東要改變這種局勢，就必須找同盟者來加強自己的力量。他的其中一位同盟者便是江

青。[13]江青長期以來熱衷於發展新形式的革命文化作品，尤其是推進革命戲劇的創作，可是，直到六十年代初期，文化部、教育部乃至中共中央宣傳部對她這種熱情卻仍然是置若罔聞，甚至冷嘲熱諷。江青雖然一直在毛澤東身邊提到文藝界的「墮落」現象，然而當時她只起了推波助瀾的作用，卻不能有大作為，事實上直至一九六六年二月林彪給她戴上「軍隊文化工作顧問」的頭銜前，她並沒有什麼官職，儘管在一九六二年毛澤東曾指示她為中共中央的文化政策起草一個政策性文件，然而這份文件在當時沒有成為正式文件，直到一九六六年五月對草稿作了重要修改後，它才成為導致文化大革命爆發的基本文件之一。[14]又如一九六四年，她在「京劇現代戲觀摩演出大會」上發表的〈談京劇革命〉，很長時間沒有機會刊登在報刊上，直到一九六七年才在《紅旗》的第六期上正式刊登。此外，即使毛澤東認為文化部門應有所改革，在他下令組織一個「文化革命五人小組」以協調文化改革工作時，也仍然選擇了彭真為組長，江青仍得不到任何官銜。

　　江青的處境直到六六年文革開始時才得到改善。六六年二月林彪邀請江青主持部隊文藝工作座談會並給她一個軍隊文化工作

13　江青到延安前是一上海藝術和政治交際圈內的活躍分子，一九三七年去
　　延安投身共產主義運動。她和毛澤東在一九三八年結合，當時受到黨內
　　許多領導人的反對，後來她允諾迴避政治三十年之後，才得他們接納。
　　她在整個五十年代都信守諾言。但到了六十年代初，她開始要整頓中國
　　的文藝。江青改革傳統京劇的努力，遭到輕蔑和忽視。面對種種阻力，
　　她把注意轉向北京和上海的一些年輕的激進知識分子。一九六三年至
　　一九六六年間，江青和她的文人幕僚主要精力是放在文藝方面，特別是
　　在她感興趣的京劇改革和其他表演藝術的改革上。後來隨著毛與其他領
　　導人之間分歧的加劇，他們開始把注意力轉向政治視野。見《劍橋中華
　　人民共和國史》（中譯本）（下），頁132-133。

14　費正清等編：《劍橋中華人民共和國史》（中譯本）（上），頁317，
　　347，374-375，378。

顧問的頭銜，同年五月政治局宣佈撤銷彭真，陸定一、康生、周揚、吳冷西組成的「文化革命五人小組」，成立新的「中央文革小組」，隸屬於政治局常委之下。從前一向不理會江青關於文化改革熱情的中宣部部長陸定一和文化部兩位副部長周揚及林默涵等人，均遭撤職批鬥，江青遂成為搞現代戲的「旗手」。[15]

與這一節有關的是第一個特點，即樣板戲是誰創造的問題。而與這個特點有關的兩類評論文章：第一類談論那些曾親身參與樣板戲的具體創作的人；第二類是在談論那些積極提倡樣板戲的人。前者是指有明確地講某人在劇本的內容、舞台設計、唱腔等等方面做了什麼具體的事情。後者則指某人對某部戲的成功有貢獻，或培育了某部戲，卻沒有詳細說明「貢獻」在哪裡。

一九六四、六五年的文章中，提到具體創作方面的內容非常多，包括：劇本的選定、改編、修改、排演；舞台上應採用的藝術形式和手法；唱腔和念白等設計、演唱方法及演員的動作要求等。與本書要討論的五部京劇有關的評論文章（輯錄在三本書中，它們分別是《革命現代戲資料匯編》第二、三、四輯及《京劇《紅燈記》評論集》[16]）共六十四篇，其中三十二篇涉及具體創作的內容，佔全數的一半，可以看作是當時主流的看法或內容。

這些評論文章中，提起創作現代戲的功勞應該歸誰時，作者一致認為是藝術家們，而不是江青。舉一個跟唱腔有關的例子，

[15] 趙無眠：《文革大年表：淵源・革命・餘波》（香港：明鏡出版社，1996），頁115，212。

[16] 江蘇省文聯資料室、南京大學中文系資料室編印：《革命現代戲資料匯編》第二、三、四輯（南京：江蘇省文聯資料室、南京大學中文系資料室，1965）、戲劇家協會：《京劇《紅燈記》評論集》（北京：中國戲劇出版社，1965）。

趙燕俠在〈談《蘆蕩火種》中阿慶嫂的唱腔〉一文明確的指出，
設計京劇《蘆蕩火種》唱腔的人是著名琴師李慕良。另外，劉吉
典與李金泉這兩位《紅燈記》的唱腔設計者在〈京劇《紅燈記》
音樂唱腔設計的點滴體會〉一文中詳細地寫修改《紅燈記》的過
程，他們說經修改的《紅燈記》加了「粥棚脫險」一場，為李玉
和與磨刀人新編了幾段唱腔。又說：

> 有兩段唱腔是寫他們二人在接關係時相互關照的心（【搖
> 板】），一段是寫李玉和堅決完成任務信念（上場的【散
> 板】）。[17]

　　從以上的例子可見，當時的京劇工作者寫到誰負責某部戲的
某項工作或誰對某部戲有貢獻時，除了會明確地說明那個人的名

[17] 《京劇《紅燈記》評論集》，頁279。關於劇本選定、改編等的例子，
丁一在〈我們主要向京劇《紅燈記》學習什麼？〉一文中說京劇《紅燈
紀》乃由中國京劇院的人改編的，之後獲得好評，然而他們卻沒有為此
而滿足，從劇本改編到演出都不斷地修改加工。他們曾兩次到上海向滬
劇《紅燈記》學習，對該戲的主題、人物、情節、音樂唱腔、美術、服
裝、每一句唱詞曾反復研究、加工。見中國戲劇家協會編：《京劇《紅
燈記》評論集》，頁23-30。另舉一個跟舞台上應採用的藝術形式和手
法的例子。王朝聞在〈堅持革命方向〉一文寫道：「藝術家利用了座山
雕迷戀『先遣圖』這些生活的具體性，把他從高位上調下來，讓英雄楊
子榮轉到場面的『制高點』引誘對方隨著自己手中的那幅圖打轉轉，像
耍猴子那樣耍弄座山雕。」見江蘇省文聯資料室：《革命現代戲資料匯
編》，第二輯，頁162。最後提一個導演對演員的動作要求的例子，在劉
乃崇的〈讓革命的紅燈在京劇舞台上放出光芒〉一文中，他說：「比如
王警衛被拉下的時候，導演阿甲同志為了能夠在這裡只用幾個明確的動
作就把王警衛已經難以自持的狼狽相表現出來，和演員們再三琢磨，並
且親自示範，兩個扮演特務的演員架著他很快地往外拖，他掙扎著、喊
著冤，力圖慢一點被拉走，就被倒拽得亂蹭著腳出門去了。」見《京劇
《紅燈記》評論集》，頁279。

字外，也不是單單的虛談貢獻，而是實在地、詳細地告訴讀者，他們的貢獻在什麼地方。

一九六六至七四年的文章，亦有提及在劇本選定、改編、修改及唱腔、念白設計等方面是屬誰的功勞的問題，例如在〈為塑造無產階級的的英雄典型而鬥爭〉一文中，中國京劇團《紅燈記》劇組與李金泉同樣寫到李玉和的唱腔設計，不同的是這裡中國京劇團《紅燈記》劇組提到江青給李玉和設計唱腔，[18]卻沒有具體指出她為李玉和設計了什麼樣的唱腔。在〈反映社會主義時代工人階級的戰鬥生活〉（原載《紅旗》一九七二年第五期）一文中，上海京劇團《海港》劇組的人寫道：

> 它在偉大領袖毛主席和以毛主席為主的黨中央的親切關懷下，在江青同志的具體指導下，經過再次加工，突出了黨的領導……更加突出了無產階級國際主義的主題，更典型、更理想地塑造了工人階級的英雄形象。[19]

這裡雖然寫是江青的具體指導下對《海港》進行加工，但接著下來談的並不是講江青如何具體指導他們加工，或講江青具體在新修改本中加了什麼東西，而是寫他們自己（上海京劇團《海港》劇組）在改編創作過程中的體會，例如他們領會到在「表現無產階級國際主義的主題，一定要以階級鬥爭為綱，來進行戲劇衝突的構思。」[20]

18　《革命現代京劇《紅燈記》主要唱段學習札記》（天津：人民出版社，1970），頁6。
19　人民文學出版社編輯部編：《革命樣板戲論文集》（北京：人民文學出版社，1976），頁119。
20　同上：頁120。

　　其實自六六年至七四年的評論集中，不管提到什麼與樣板戲有關的正面的東西，如某部戲的英雄形象的設計、唱腔和舞台美術的加工、舞蹈的編排的成功等等，[21]都是以同一的模式寫它們是由江青親自指導或培育的，舉一個例子：

> 在偉大領袖毛主席的親切關懷下，江青同志親自培育的革命現代京劇《沙家浜》，以光采奪目的藝術形象、深厚熾烈的革命激情，挺拔富昂的時代音調，為毛主席的人民戰爭的偉大思想譜寫了一曲雄偉壯麗的凱歌！[22]

　　以這種模式（即先指出是毛澤東思想的偉大，再加上江青親自的培育或指導的）出現的語句，在八十篇同類文章中，就先後出現了四十三次之多，而且大部分都不再進一步說明毛澤東與江青的具體貢獻在什麼地方，接著只寫他們對某部戲在不同方面的理解。[23]這個不斷出現的語句模式並不是在陳述任何事實，而變成是一種寫作的需要。而且當時這批評論文章除了少數沒有

[21] 這些內容可以參看不同的評論集，如《熱讚揚革命樣板戲智取威虎山》（香港：香港三聯書店香港有限公司，1969）、《革命現代京劇《智取威虎山》評介文章選編》（成都：四川人民出版社，1970）、《革命現代京劇《紅燈記》評介文章選編》（成都：四川人民出版社，1970）、《革命現代京劇《紅燈記》主要唱段學習札記》（天津：人民出版社，1970）、《革命現代京劇《沙家浜》主要唱段學習札記》（天津：人民出版社，1970）、《革命現代京劇《沙家浜》主要唱段學習札記》（天津：人民出版社，1972）、《革命現代京劇《海港》評論集》（北京：人民文學出版社，1972）及《革命樣板戲論文集》（北京：人民文出版社，1976）。

[22] 《革命現代京劇〈沙家浜〉主要唱段學習札記》（天津：人民出版社，1972），頁1。

[23] 可參考註19提到的七本評論集。

出處外，其它全都刊在《人民日報》，《解放日報》，《光明日報》、《北京日報》、《文匯報》及《紅旗》這些黨的喉舌報刊上，因此可以知道那種語句模式是當時黨報的寫作風氣。而且，從它們的出現率之高可以推測當時這些黨的報刊想對人民作連續性的思想灌輸，只要想起樣板戲很自然的就會想起是毛澤東的思想領導，是江青親自指導、培育的。

從目前有限的材料及文革前後的歷史環境可以如此推測：六四、六五年報刊上把現代戲的功勞歸於當時一批藝術家而非江青，主要是因為當時的報刊一般是反映著政治上的決策。在六六年二月前，江青仍未有任何官職，而中央有關部門如文化部、中宣部的要員與江青並非志同道合。因此，當時受文化部、中宣部等部門控制的報刊（包括剛才提到的《人民日報》，《解放日報》，《光明日報》、《北京日報》、《文匯報》及《紅旗》）上，有關現代戲的評論文章仍然是依照文化部這些部門的意思行事，他們沒必要突出江青在現代戲中的「貢獻」。

然而到了六六年五月，主持文化部、中宣部及「文化革命五人小組」的要員如彭真、周揚、陸定一等均被撤職批鬥，江青卻擔任部隊文化顧問、中央文化革命小組副組長，並以樣板戲的「旗手」自居，政策隨之而改變，因此報刊上的評論文章突然內容及風格大變，由把功勞歸於藝術家們變為歸於江青，報刊上的有關文章出現千遍一律的文句如：「在江青同志親自培育或指導下，樣板戲得到輝煌的成就。」

推測當時的評論文章一致說樣板戲乃江青所親為的，實際上只是出於一種政治需要。

（三）樣板戲的特點與江青的貢獻

　　事實上單從以上的資料並不能看出江青對樣板戲的「貢獻」。因此分析江青與樣板戲創作的關係的一個要點就是：「樣板戲」之所以成為「樣板戲」的特點是什麼，江青有沒有在這方面作出「貢獻」。

　　樣板戲的特點包括：第一，「根本任務」指社會主義文藝的根本任務是塑造無產階級英雄的典型、形象及任務；第二，「三突出」指應該如何描寫無產階級英雄的典型、形象及任務：在所有人物之中，突出正面人物；在所有正面人物之中，突出英雄人物；在所有英雄人物之中，突出主要英雄；第三，強調階級和階級鬥爭。（詳細內容可見第三章第二節和第四章第二節）

　　江青在屬於樣板戲的這三個特點中做了多少貢獻這個問題，可以從她對樣板戲應有的特點的整體思路及對個別戲的具體指示來研究。

　　江青的整體思路反映在她就文藝問題所發表的講話內容。如前所說，江青在一九六六年二月的部隊文藝座談會上提到「要努力塑造工農兵的英雄人物，這是社會主義文藝的根本任務」，又說「我們要滿腔熱情地，千方百計地去塑造工農兵的英雄形象」。[24]另外，在〈談京劇革命〉一文中，她明確地講：

> 我們提倡革命的現代戲，要反映建國十五年來的現實生活，要在我們的戲曲舞台上塑造出當代的革命英雄形象來。這是首要的任務。[25]

[24] 〈紀要〉，頁9，14。

[25] 〈談京劇革命〉，頁25-27。

這些內容可以反映江青認為樣板戲應該以塑造工農兵的形象為主要任務，即樣板戲三個特點之一——根本任務。

江青在〈談京劇革命〉一文指出改編的京劇：

> 「對演員也不要過分遷就，劇本還是主題明確，結構嚴謹，人物突出，不要為了個別主要演員每人來一段戲而把整個戲搞得稀稀拉拉的」，她又明確講「搞革命現代戲，主要是歌頌正面人物。[26]

這兩句話可以表現她認為現代戲主要就是要寫正面人物而不是反面或中間人物的看法，恰好正是樣板戲三個特點中的另一個特點——三突出其中的一個內容，即在所有人物之中，突出正面人物。

對個別劇目的具體指示可見她〈對京劇《紅燈記》的指示〉、〈江青同志在《智取威虎山》座談會上的講話〉（一九六五年四月二十七日及六月二十四日兩次）及〈江青同志對《海港早晨》（京劇）的意見〉等文章。這些文章中江青的有關修改指示許多就恰好反映了樣板戲的其中三個特點：三突出、強調階級鬥爭及避免表露一切除了革命及階級感情以外的感情。

首先是三突出。江青對《紅燈記》、《智取威虎山》及《海港早晨》（即後來的《海港》）中的反面人物、正面人物、英雄人物及主要英雄人物在劇中的形象、氣勢、出場的多少，給觀眾印象深刻與否及比重等都涉及到，每每提到反面人物要少出場，讓正面人物多出場等要求。以一九六四年五月二十三日她對《紅

[26] 同上註，頁26。

燈記》的第一次指示為例，她指出：「增加吃粥一場戲，表現李
玉和機警智慧，作為第三場。刪掉這一場對李玉和的形象有損
害。」這個指示很明顯是要表現劇中主要英雄人物李玉和的機警
智慧；此外，又提到李玉和赴宴與劇中的反面人物鬥爭時，李玉
和要有氣勢；李玉和與劇中的另一個英雄人物李鐵梅在監獄一場
戲中，江青要求「加強李玉和的唱，減少鐵梅的唱」，即在英雄
人物中突出主要英雄人物；又要求劇中另一個反面人物王警尉拉
下去用刑後「就不用再上場了，舞台上不要太多出現叛徒的形
象。」[27]。

其次是強調階級和階級鬥爭。江青在《紅燈記》的第三次
修改指示中對李玉和的建議正符合樣板戲這個特點。在刑場鬥爭
一場，李玉和、李奶奶及李鐵梅臨要就義時只喊口號，江青認
為除此以外還要加上唱國際歌，因為她覺得「抒情離不開政治
感情」。[28]即是說即使講感情的時候，也要以階級感情為主。另
外，江青在《智取威虎山》與《海港早晨》兩部戲的修改指示中
強調不論寫人民內部矛盾或敵我矛盾，都不可離開階級觀點，而
且認為把矛盾衝突大量突出，該戲才更豐富、更精彩。以江青於
一九六五年六月二十四日對《智取威虎山》的修改指示為例，她
認為要把受壓迫的工人李勇奇和國民黨的走狗、山賊座山雕之間
的階級矛盾突出，才能解決這個戲的主要問題——「平」。[29]可

[27] 江青：〈對京劇《紅燈記》的指示〉，載《中共重要歷史文獻資料匯
編》第九輯，第一分冊，頁69。
其它修改指示中涉及相似內容的部分可參考《中共重要歷史文獻資料
編》第九輯，第一分冊，頁70，73-77，81，84，90。

[28] 〈對京劇《紅燈記》的指示〉，頁70。與此相同的指示可看同文頁73。

[29] 江青：〈江青同志在《智取威虎山》座談會上的講話〉《中共重要歷史
文獻資料匯》，第九輯，第一分冊，頁80。關於江青對《海港早晨》的
修改指示可參考同書頁90。

見她特別強調戲劇裡階級鬥爭的元素。

總而言之，如果我們承認樣板戲是文革前及文革中特殊歷史背景下，政治和藝術高度結合的產物，偏離了現代戲原來發展的軌道，那麼依據目前的資料顯示，：第一，江青確實對樣板戲成為樣板戲作出了「貢獻」（即使在藝術上沒有任何正面的價值）；第二，江青是樣板戲的提倡者。因此，可以總結說江青對樣板戲創作的「貢獻」在於提倡及賦予樣板戲之所以成為樣板戲的特點，至於其它方面的創作，目前還沒有證據證明與她有任何關係。

二、毛澤東與樣板戲創作的關係

正如引言所說，很多研究樣板戲的學者除了假設江青與樣板戲創作有密切關係外，同時也假設了毛澤東與樣板戲有密切關係。但他們卻沒有提出證據去證明事實到底是否如此。

事實上，直到目前為止，有關毛澤東與樣板戲創作的關係的材料仍然是很有限，九十年代中共中央文獻研究室出版了一套十三冊的《建國以來毛澤東文稿》，其中有三篇是毛澤東直接批改江青送呈他的內容涉及樣板戲的文稿，本節試以這些僅有的材料，及部分訪問記錄略論毛澤東與樣板戲的關係。

一九六六年二月二日到二十日，江青根據林彪的委託，在上海就部隊文藝工作的若干問題與部隊的人員進行了座談，[30]其後這個座談的講話內容被整理成〈紀要〉一文。同年四月十日，中共中央轉發這篇文章之前，毛澤東至少對它作了二次修改。[31]毛

[30] 〈紀要〉，頁1。
[31] 《建國以來毛澤東文稿》，第十二冊，頁29。

對它進行修改可以反映他重視中共中央轉發的這件事情，同時亦重視被轉發的文件的具體內容。在兩次修改過程中，他對具體內容做了不少修改，同時他自己亦加了不少內容，這些被修改過及新加上去的內容，可以直接代表他個人的想法。至於有些內容經過批閱後卻沒有改動，則表示它們對毛來說是沒有問題的，至少是可以接受的，可以同意、或者說是默許這些內容對公眾發表。

　　毛澤東對〈紀要〉至少作了十四處修改，雖然他修改過的地方基本上與樣板戲沒有直接的關係，不過也有一些與樣板戲有關的內容，例如：

> 又看了《奇襲白虎團》《智取威虎山》兩出（案：齣）比較成功的革命現代京劇，從而加深了我們對毛主席文藝思想的理解，提高了對社會主義文化革命的認識。[32]

　　還有文章認為革命現代京劇的興起代表社會主義的文化大革命已經出現了新的形勢，認為京劇這個最頑固的堡壘，從思想到形式，都發生了極大的革命，並且帶動文藝界發生著革命性的變化。現代京劇如《紅燈記》、《沙家浜》、《智取威虎山》，《奇襲白虎團》等已獲工農兵群眾的批准，在國內外受到了極大的歡迎，對社會主義文化革命產生深遠的影響。由於京劇這個最頑固的堡壘也是可以攻破的，可以革命的，對其它藝術的革命就更應有信心。此外還說有人說現代京劇丟掉了京劇的傳統和基本功，但其實它正是對京劇傳統的批判地繼承，是真正的推陳出新，同時也應逐步發展和豐富京劇的基本功。[33]雖然對以上直接

[32]　〈紀要〉，頁3。
[33]　同上註，頁5-6。

涉及樣板戲的內容，毛沒有作出任何修改，但是正如修改本身就意味著他關注這件事，並且表示對看了而沒有改動過的內容大體上能夠接受。

　　除了對〈紀要〉作出修改外，毛於同年（六六年）十一月又對江青在北京「文藝界無產階級文化大革命大會」上發表的講話稿，預先至少修改了兩次（一次是十一月二十四至二十七日之間，另一次是十一月二十八日）這次毛澤東先對江青講稿進行修改，然後才讓她在正式場合發表。毛對這篇講稿的內容似乎負有更大的責任。而且毛在修改這篇講稿時，對文中談及樣板戲的修改部分比在〈紀要〉中多，至少有三處。首先他加了一句話：「就是號稱最難改革的京劇，也出現了新的作品。」[34]另外，他將江青原來寫「北京京劇一團是首先接受我提出的京劇改革光榮任務的一個單位」中的「我提出的」四個字刪去，[35]又在「這是你們團裡一批想革命的演員和其它工作人員和我一塊努力」加上「在別人首創的基礎上加工或改制的結果」[36]這十四個字。這些毛澤東自己加上去的內容，可以直接代表他的想法，他認為京劇是一種很難改革的藝術形式，但是在他寫這句話的時候，京劇已改革了，也已經有了新的作品。這裡講的「新」作品，不是指新的劇目，而是採用了新形式的京劇作品的出現。而且毛對樣板戲的功勞應歸誰這一點也比較關心，他不希望江青公開的說京劇改革是江青自己提出的，因此他把「我提出的」四個字刪掉，同時，他也不抹殺前人對京劇改革所作出的貢獻，因此他加了「在別人首創的基礎上加工或改制」這些字。

34　〈江青同志在文藝界大會上講話〉，頁19。
35　《建國以來毛澤東文稿》，第十二冊，頁165。
36　同上註。

　　講稿中涉及其它關於京劇改革的內容是毛沒有修改過的，
例如江青指出京劇改革是經過衝破舊中宣部、舊文化部長期的反
黨反社會主義領導，試圖破壞改革等重重困難和阻撓搞起來的
東西，[37]及江青自己說為了支持革命現代戲的演出，他們做過很
多努力，反對了企圖抹殺京劇革命的觀點。又說為了使《沙家
浜》、《紅燈記》、《海港》及《奇襲白虎團》等戲能演出，
對紅衛兵和各方面都做了一些工作。[38]同樣涉及京劇現代戲的內
容，毛澤東自己看了之後沒有修改，不能說他因不關心所以不加
理會，與前面所講一樣，可以解釋為他覺得這些內容沒什麼問
題，是可以接受的。

　　除了以上兩篇講稿之外，毛還直接對其中一套樣板戲——
《智取威虎山》的改名等問題曾作過批改。江青一九六九年八月
三十一日呈給毛澤東一封請示信，內容是有關把《智取威虎山》
改名為《智取飛谷山》、把劇中主角楊子榮改名為梁志彤及控告
此劇的原著《林海雪原》的作者曲波傾向有問題，即不突出黨的
領導、不分戰爭的正義性質與非正義性質、偵察工作神秘化、
和把楊子榮寫得比土匪還土匪。[39]但是毛看了以後認為「牽動太
大，至少暫時不要改動戲名和主要人物名字，地名暫時也不宜改
動。對小說作者的批評也宜從緩。」[40]

　　另外，根據當年（文革期間）扮演《智取威虎山》的主要
英雄人物楊子榮的童祥苓指出：「《智取威虎山》上演後，主席
（指毛澤東）前往觀看，其後並向劇組提出把第五場〈打虎上

[37]　〈江青同志在文藝界大會上的講話〉，頁21。
[38]　同上註，頁25。
[39]　《建國以來毛澤東文稿》，第十三冊，頁62。
[40]　同上註。

山〉中的一句唱詞由原來的「換來春天暖人間」改為「換來春色暖人間」。[41]

從這封請示信及訪問記錄可知江青對樣板戲的某些細節改動也要向毛請示，亦即是說毛對樣板戲中小如改人物、地方名字、唱詞等細節之處也會注意和加以評論，他會對有關的事宜作判斷。既然他需要對某套戲的具體內容、細節作出判斷，那麼就是說他必須清楚熟悉及關心劇中的內容，否則他不可能做出一個正確的判斷。就算不能說毛澤東贊同樣板戲，但至少他沒有反對它的存在和公開演出，甚至可以說他是熟悉樣板戲的，默許甚至支持它的存在和公開演出的。

關於毛澤東與樣板戲創作的關係這個問題，目前沒有證據證明毛有或沒有參與具體創作，但就僅有的資料可以得出如下的結論：毛知道樣板戲的存在，他的關心範圍不僅限於有關樣板戲的文藝思想原則上，還包括某些劇目（至少是《智取威虎山》）的具體細節（如劇中人物、地方的名字）。從六六年到六九年這段時期，毛澤東不阻止江青發表有關樣板戲的言論，甚至幫助她決定、判斷問題，足以證明毛不僅知道樣板戲的存在，而且關心甚至某種程度上參與了樣板戲的決策——他對有關變動有最後決定權。

[41] 此項資料乃根據作者於一九九九年八月二十四日於上海訪問童祥苓的訪問記錄而寫。

第三章

京劇[1]現代戲[2]改革方向的兩種意見

1　京劇是一種戲曲劇種，清光緒年間形成於北京。其前身為徽劇，通
　稱皮簧戲，同治、光緒兩朝最為盛行。道光年間，漢調（即西皮的
　俗稱）進京，被二簧調吸納，形成徽漢二腔合流。清末民初，通稱
　皮簧戲。光緒、宣統年間，北京皮簧班接踵去上海演出，因京班所
　唱皮簧與同出一源、來自安徽的皮簧聲腔不同，遂稱為「京調」，
　以示區別。民國以後，上海梨園全部為京班所掌握，於是正式稱京
　皮簧為「京戲」。「京戲」一名實創自上海，而後流傳至北京。京
　劇的唱腔基本屬於皮腔體，以西皮、二簧為主要腔調。用京胡、二
　胡、月琴、三弦、笛、嗩吶等管弦樂和鼓、鑼、鐃、鈸等打擊樂伴
　奏。表演上唱、做、念、打並重，多用虛擬性的程式動作。傳統劇
　目在一千個以上，在舞台上廣泛充傳有《霸王別姬》、《打漁殺
　家》等二百多個。見《中國大百科全書》（戲曲曲藝卷），頁158
　及《辭海》（彩印本）（一）（上海：上海辭書出版社，1999），
　頁959。
2　根據《辭海》的解釋：「現代戲指反映五四運動以來的現代歷史和
　生活故事的戲曲劇目。如秦腔《血淚仇》、滬劇《羅漢錢》、豫劇
　《朝陽溝》等。」引自《辭海》（彩印本）（三），頁3254。

正如在研究概況裡提到研究樣板戲的學者沒有清楚區分「現代戲」與「樣板戲」兩個概念，因此亦沒有分析清楚樣板戲出現的歷史脈絡。他們或者認為彭真與當時文化部門的人反對江青搞的樣板戲，或者認為他們彼此之間是有分歧的，卻不探討分歧所在。此外，亦沒有討論樣板戲的特點所在，亦即沒有討論那些是文革前特殊歷史背景的產物，那些是江青在這個歷史背景下有意識、有目的的工作，而不是繼承前人的作品。

本章要做的是第一，嘗試探討彭真與當時文化部門的人和江青對現代戲的看法的異同；第二，找出樣板戲的特點所在。這樣一來可以讓我們區分現代戲與樣板戲，從而對樣板戲出現的歷史脈絡有更清楚的認識，也對江青與文化部門的領導們之間的分歧有更具體的了解。

一、分歧

（一）從講話內容分析

這一節用的材料主要是劉少奇、彭真、陸定一、周揚及江青等人在一九六四年的講稿。這些講稿既是同一時期，加上對象相同——現代戲，因此有較高的可比性。

一九六六年以後，彭真等人經已被打倒，再沒有發表隻言片語談及現代戲，就算有也只是江青等人寫文章攻擊他們時，斷章取義地引述他們對現代戲的看法，但是由於這些段落有斷章取義之嫌，如需引用必須配合原文一起解釋。至於江青於六六年及以後的講話則可以作為引伸自六四年的看法的補充材料。

還有一點值得注意的是，一九六四年劉少奇等人與江青同時發表對京劇現代戲的講話，實際上都是在回應毛澤東於一九六

三年十二月十二日寫的一個批語：「對文藝工作的批語」。[3]毛在該批語裡認為中國已進入社會主義社會，但各種藝術形式——戲劇、曲藝、音樂、美術、舞蹈、電影和文學等，卻還有不少問題，主要是它們還不是完全接受社會主義的改造，它們還是「受『死人』統治著」。而在這些藝術形式裡，戲劇等的問題是最大的。他認為下層建築（經濟基礎）已改變過來，但為之服務的上層建築卻還有大問題，應該要認真改善。他還認為共產黨人如熱心提倡封建主義和資本主義的藝術，而不熱心提倡社會主義的藝術的話，就是一件非常奇怪的事。[4]

　　毛澤東的批語裡，卻有幾個概念是含糊不清的。他說的「死人」指的是藝術品的內容講的都是過去歷史上的事情呢，還是講藝術品裡以「鬼」（死去的人）為主角或講神怪的東西？另外，

[3] 此批語經出版刊印在《建國以來毛澤東文稿》第十冊上。劉少奇、周揚等人在一九六四年一月三日開了一個會，他們的講話內容正是在回應毛這個批語。例如周揚在會上講的第一句話即是「文藝問題，主席最近寫了批語。」劉少奇講的話更可直接證明他們正在回應毛的批語，他說：「主席最近有一個批語，批語上面講，我們的藝術部門問題不少，人數很多，社會主義改造在許多部門中，至今收效甚微，許多部門至今還是『死人』統治著。……主席說，現在基礎改變了，為基礎服務的上層建築之一的藝術部門，還是大問題，不是小問題。」見〈關於文藝問題的講話〉《中共重要歷史文獻資料匯編》，第4輯，十六分冊（洛杉磯：中文出版物服務中心，1997），頁1，17。另外鄧小平及彭真亦跟周揚一樣在開始講話時即提到毛的批語。可見同文頁25，27。

[4] 毛澤東寫的這個批語是給彭真和劉仁的，批語的內容是：「各種藝術形式——戲劇、曲藝、音樂、美術、舞蹈、電影、詩和文學等等，問題不少，人數很多，社會主義改造許多部門中，至今收效甚微。許多部門至今還是『死人』統治著。不能低估電影、新詩、民歌、美術、小說的成績，但其中的問題也不少。至於戲劇部門，問題就更大了。社會經濟基礎已經改變了，為這個基礎服務的上層建築之一的藝術部門，至今還是大問題。這需要從調查研究著手，認真地抓起來。許多共產黨人熱心提倡封建主義和資本主義的藝術，卻不熱心提倡社會主義的藝術，豈非咄咄怪事。」

他說藝術形式還是「死人統治著」，「統治著」指什麼？這裡涉及數目的問題，要超過那個數量才算「統治著」呢？此外，他所說的上層建築還有大問題的「問題」，具體是什麼問題及問題的嚴重程度都沒有交代清楚。最後，他說共產黨人熱心提倡封建主義和資本主義的藝術，而不熱心提倡社會主義的藝術，是一件非常奇怪的事。那麼到底應該說是兩者皆「熱心提倡」，還是只可以提倡後者，而前者就完全不可演？還是「熱心提倡」後者，而前者也可以演出一小部分呢？

更重要的問題是他在批語裡開首及結尾部分提到「社會主義改造在許多部門中，至今收效甚微」，及「許多共產黨人不熱心提倡社會主義的藝術」是「咄咄怪事」的意思到底是指社會主義的總路線出現了原則性的問題，還是只是人們在執行這條路線時，出現了其他方面（如對總路線認識不夠等）的問題。這裡毛的意思也是含糊不清的。

由於毛澤東對這些概念並沒有嚴格的定義，毛的講話也就帶有模糊性。亦即是說其他人可以對他的講話有不同的理解。因此劉少奇等人與江青在講話時，可以在承認毛的觀點的同時，把毛的話解釋為有利於他們自己立場的意思。

要特別注意的是，從毛的批語與劉少奇、江青等人的回應，可見劉少奇等人與江青均非常看重毛的意願。對於他們控制的藝術作品（京劇現代戲），他們也必須迎合毛的意思，只有這樣做，他們的文藝作品才能得到合法性，才能存在。一九六四年情況尚且如此，到文革期間，情況也應該是一樣的。江青等人搞的樣板戲必須迎合毛的意思，所以，即使毛沒有具體參與在樣板戲的創作中，但他的部份想法也透過江青等人被加到樣板戲中。

下文接著比較劉少奇等人與江青對京劇現代戲的態度的異同。

　　劉少奇、彭真、陸定一、周揚及鄧小平一致認為六十年代已是社會主義社會，經濟基礎已經變成是社會主義的經濟基礎，那麼上層建築也要與之相「適應」，即也要是社會主義的。劉少奇明確地說：

> 現在的情況不同了，現在的時代變了，進到社會主義革命和建設的時代了。……現在的經濟基礎變了，是社會主義的經濟基礎；現在的政治也變了，是社會主義的政治，無產階級專政，……反映現在的政治和經濟的文化，必須是社會主義的文化……是社會主義的文化。[5]

　　這裡劉少奇等人說的是經濟基礎決定上層建築，而上層建築是服務於這個經濟基礎的。但同時他們又認為上層建築（如戲劇）可以影響人、教育人，從而改造意識形態，改造世界。彭真說：

> 有一部分人現在是很矛盾的，身子已經進入到社會主義社會了，可是腦袋還留在封建主義社會或者資本主義社會

[5]　〈關於文藝問題的講話〉，頁18。
　　彭真亦認為六十年代中國已是社會主義社會，京劇必須為社會主義服務。陸定一則直接地說現在的文藝就是「社會主義的文藝」。詳細可參考江蘇省文聯資料室，南京大學中文系資料室編，《革命現代戲資料匯編》（一）（出版地點不詳：文聯資料室、南京大學中文系資料室，1965），頁2，47及49。周揚也曾明確指出：「時代變了，經濟基礎變了，現在是社會主義的經濟基礎，現在我們的上層建築，意識形態，就要跟這個基礎相『適應』，就是說，現在的上層建築必須是社會主義的」。見〈關於文藝問題的講話〉《中共重要歷史文獻資料匯編》，第4輯，十六分冊，頁3。鄧小平認為文藝問題是社會主義革命和社會主義建設一系列問題中的一方面的問題，文藝要為工農兵服務，為他們服務即是為社會主義服務。見〈關於文藝問題的講話〉，頁25-26。

裡……他自己這樣也就算了，可是他還按照他的面貌，企圖利用京劇來改造世界。[6]

江青對同樣一個問題的看法是：「我們要創造保護自己社會主義經濟基礎的文藝。」又說：

> 劇場本是教育人民的場所，如今舞台上都是帝王將相、才子佳人，是封建主義的一套，是資產階級的一套。這種情況，不能保護我們的經濟基礎，而會對我們的經濟基礎起破壞作用。[7]

她在六六年進一步指出：

> 從事京劇革命的文藝工作者，在以毛主席為首的黨中央的領導下，以馬克思列寧主義與毛澤東思想為武器，向封建階級、資產階級和現代修正主義文藝展開了英勇頑強的

[6] 〈在京劇現代戲觀摩演出大會上的講話〉《革命現代戲資料匯編》（一），頁11。
周揚、劉少奇、鄧小平及陸定一等人亦有相似的看法，周揚說：「文化部門過去對劇目的管理太差了……這個生產品同物質生產品不一樣，它要影響人的精神的。」；劉少奇又說：「要搞革命傳統的教育，更重要的是革命前途的教育。社會主義的文藝，要鼓勵現代的人們，進行社會主義改造和社會主義建設。」；鄧小平則說：「文學藝術這個東西，看來好像不容易見效，可是影響深遠得很」。以上三條可見〈關於文藝問題的講話〉，頁12，23及26。另外，陸定一也曾說：「革命的戲劇工作者，最大的最光榮的責任，就是教育我們這一代，並且教育我們的子孫後代，永遠做革命者，永不褪色」。見〈讓京劇現代戲的革命之花開得更茂盛〉《革命現代戲資料匯編》（一），頁49。
[7] 江青：〈談京劇革命〉《紅旗》，1967年第6期，頁25。

進攻。[8]

　　從以上材料可見劉少奇、彭真、陸定一、周揚、鄧小平等人與江青同樣相信戲劇（文藝的其中一類，屬上層建築）的教育作用及對人的影響力，認為它可以改造人的意識形態。

　　但是劉少奇等人對於經濟基礎與上層建築這個問題上，一方面認為是下層決定上層建築，所以上層建築要與經濟基礎互相「適應」。但江青卻說要創造「保護」自己社會主義經濟基礎的文藝，照這個意思似乎她認為是上層建築（戲劇）決定經濟基礎。簡言之，前者說「適應」，後者說「保護」，其實就是對上層建築與經濟基礎的關係的不同看法，而且「適應」是一個被動的態度，另一個則是比較主動的。另外，一方面劉少奇等人在依照傳統馬克思主義所說的經濟基礎決定上層建築之餘，同時他們承認文藝的教育作用，認為利用它可以改造人的意識形態及世界。依照劉等人的邏輯繼續推論的話，可以是這樣的：戲劇（文藝）影響人的意識形態、改造世界，出現非社會主義或反社會主義的文藝作品，動搖社會主義制度。

　　江青對文藝（戲劇）與經濟基礎的關係也沒有做過任何推論，但與劉他們不同的地方在於她直接斷定戲劇（文藝）如不「保護」社會主義的經濟基礎，就會破壞它。這裡江青把文藝的問題與政治直接聯繫在一起。而且她與劉少奇等人的不同從本來的「適應」與「保護」的被動與主動的分歧，進一步說會破壞政治經濟，實際上就是把不同點越拉越大，從原來的被動與主動防守，變成是主動攻擊與被動防守的不同。江青認為文藝可以作為

[8]　〈林彪同志委託江青同志召開的部隊文藝工作座談會紀要〉，頁5。

攻擊工具，攻擊原有的社會主義政治，同時如果文藝控制得好，也可以用來攻擊敵人。

對於舞台上究竟是否是社會主義佔領陣地這一問題，劉少奇、陸定一及周揚認為六十年代舞台上還有問題，就是社會主義的東西太少，還未能佔領陣地。劉少奇說：

> 整個文學藝術陣地，我們無產階級跟社會主義佔領得很少，封建主義的東西，資本主義的東西，佔壓倒優勢，陣地是它們佔了。[9]

雖然如此，他們三人加上彭真還是認為建國以後，有好的文藝作品，而不是對它們予以全盤否定。周揚說：「十幾年來，文學藝術的各個方面都產生了不少適合社會主義需要的，適合人民需要的東西。」[10]而劉少奇與彭真兩人認為六十年代社會主義的文藝不能佔領陣地的原因是有些文藝界的人反對新東西，因為他們沒有這方面的藝術經驗，應該要他們學習，提高這方面的藝術

9　〈關於文藝問題的講話〉，頁17。
　　周揚也曾指出文學藝術也有相當多的東西不「適應」社會主義和人民的需要。這種不「適應」的情況，主要表現在社會主義的東西太少，還不能佔領陣地。見〈關於文藝問題的講話〉，頁3。陸定一亦認為「這次觀摩演出，上演的劇目不多，其中有的比較成熟，有的可能還要加工。」〈讓京劇現代戲的革命之花開得更茂盛〉，頁51。
10　〈關於文藝問題的講話〉，頁3。
　　劉少奇亦指出文化創作基本上應該是好的，是社會主義內容的，反映群眾的。見〈關於問題的講話〉，頁22。陸定一與彭真分別認為：「自從全國解放以來，京劇界也大有進步，京劇內容比較健康了」及「京劇改革，過去搞過多次，也有一部分戲是改得成功的。」見〈在京劇現代戲觀摩演出大會上的講話〉及〈讓京劇現代戲的革命之花開得更茂盛〉，頁1，47。

水平。周揚與鄧小平也認為舞台上文藝界的問題主要是認識的問題，只有少數人是反社會主義的。[11]

江青對同一問題有這樣的看法：「如今舞台上都是帝王將相，才子佳人，是封建主義的一套，是資產階級的一套。」又說如果藝術家不為六億幾千萬人服務，而為一小撮人服務，不表現社會上佔大多數的工農兵，那麼藝術家就是有階級立場的問題，藝術家們的良心出了問題。[12]她在一九六五年又說：

> 去年有人說《智取威虎山》是「話劇加唱」，是「白開水」。……他們說這些話，不是反對我們的缺點，而是有意無意的來反對革命。[13]

劉少奇等人與江青的相同之處在於彼此都認為六十年代舞台上還有問題，社會主義的東西還不能佔領陣地。雖然如此，他們認為問題的嚴重性可能不一樣，就從他們對六十年代舞台上的作品的好壞評價這點來看，他們的觀點卻是不同的。

[11] 劉少奇說：「現在要他們（編導、演員）演現代戲，碰到的問題是：一個沒劇本；一個不會演。只好慢慢學，還是可以學會的。」；彭真又說：「文藝戰線上的革命所以落後，還有一個原因，就是我們文藝界的同志進了城以後下去得比較少了。你不跟工人農民生活在一起，不跟戰士生長在一起，你怎麼寫他演他？」又說：「要搞文藝這一條戰線的革命。從那方面搞起呢？我看，第一步還是先從問題搞起。」周揚亦說：「文藝為工農兵服務，為社會主義服務……少數人就是根本反對這個方向……但是，對於大多數人來說，恐怕是個認識問題。」鄧小平同樣說文學藝術，存在一個統一認識的問題，即方向問題，道路問題。以上各條見〈關於問題的講話〉，頁40，29-30，1-2及25-26。

[12] 〈談京劇革命〉，頁25。

[13] 〈江青同志在《智取威虎山》座談會上的講話〉《中共重要歷史文獻資料匯編》第九輯，第一分冊，頁74。

　　劉少奇等人認為建國以後，還有好的文藝作品，他們並非給先前的文藝作品予全盤否定的態度。可是依照江青的意思，先前戲劇界的作品全部不好，全都是「封建主義的一套，是資產階級的一套」，需與全盤否定。對於文藝界因何產生社會主義東西太少，還不能佔領陣地的問題的根源，劉少奇認為主要是一個認識問題，而江青卻認為是一個階級立場的問題。

　　對於文藝的服務對象是誰的問題，劉少奇、周揚、鄧小平、陸定一及彭真一致認為是為工農兵服務。為工農兵服務，在六十年代就是要為社會主義服務。劉少奇與周揚明確指出為工農兵服務在不同時期，有不同的涵義，四十年代的時候就是為當時的抗日、民主、反帝反封建這樣一個政治目標服務；六十年代就變成為社會主義服務。[14]

　　江青認為：

　　　　「在共產黨領導的社會主義祖國舞台上佔主要地位的不是工農兵……那是不能設想的事。」又說京劇應為大部分人服務。[15]

[14] 劉少奇指出四十年代的工農兵方向是新民主主義性質的，六十年代的工農兵方向是社會主義性質的。周揚亦認為文藝工作是為工農兵服務，提出：「為工農兵服務，實際上就是為當時的抗日、民主、反帝反封建這樣一個政治目標服務的。同樣為工農兵服務，但是解放前和解放後有變化，現在為工農兵服務，就是為社會主義服務。」鄧小平指出為工農兵服務，也是為社會主義服務。見〈關於問題的講話〉，頁1-2，19及26。陸定一說：「社會主義的文藝，應當為工農兵服務。」彭真也說：「京劇要就是滅亡，要就是主要演工農兵，為工農兵服務、為社會主義服務。兩條道路選一條，沒有第三條道路。」見〈在京劇現代戲觀摩演出大會上的講話〉，頁3及47。

[15] 〈談京劇革命〉，頁25。

　　按照劉少奇等人和江青的意思，當時中國的大部分人口為工農兵，所以京劇（文藝的一種）的服務對象應該是工農兵。

　　但是為工農兵服務只是一個抽象的共識，它的具體內容可因時間和人而異。例如剛才提到劉少奇和周揚認為為工農兵服務在不同時代有不同的意思。同時就算是同一時代，不同人對它的理解也有所不同，劉少奇等人的意思是為社會主義服務，要達到這個目的可以透過多種不同方法，不一定舞台上必須演工農兵，而江青則明確指出為工農兵服務的方法只有在舞台上（即戲劇內容上）要演工農兵。概括來說就是因為為工農兵服務是一個比較廣泛的概念，它可以有不同的內涵，劉少奇等人與江青是在這個廣泛的層次上共同承認之，但當涉及具體內涵，則彼此有不同的看法。

　　對於現代戲的定義劉少奇認為：「現代戲要是社會主義的現代戲」著重「跟地球作戰，跟自然鬥爭，搞人與人之間的關係，人民內部矛盾、敵我矛盾混在一起，貪污盜竊有共產黨員，而且有黨委書記，廠長，或者科長，要反映這樣的鬥爭。」[16]對劉少奇來說，現代戲的年代界限應該是從一九四九年至他們講話的年代，即六十年代。陸定一則認為：「（京劇）現代戲就是表現五四運動以來革命鬥爭事蹟的、表現全國解放以來階級鬥爭和生產建設的現代戲。」而他提倡的歷史戲是「鴉片戰爭以來的近代歷史戲」[17]劉少奇除了講現代戲的定義之外，並沒有給歷史戲及傳統戲下任何定義，而陸定一則只講現代戲與歷史戲的定義，沒有涉及傳統戲。

　　江青對於現代戲等的定義問題，有如下的看法：她說革命

[16]　〈關於文藝問題的講話〉，頁22。
[17]　〈讓京劇現代戲的革命之花開得更茂盛〉，頁49。

現代戲「要反映建國十五年來的現實生活，要在我們的戲曲舞台上塑造出當代的革命英雄形象來」。（事實上江青在六五年更明確指出現代戲分三類：革命的、不革命的及反革命的。[18]這裡她只給革命的現代戲下定義。）歷史劇她分為革命歷史劇與歷史劇兩種，前者描寫一九二一年至一九四九年之間人民的生活鬥爭的歷史劇，後者指一九二一年以前描寫人民的生活鬥爭的歷史劇，條件是要以歷史唯物主義觀點寫，能古為今用；傳統戲則是指除了鬼戲和歌頌投降變節的戲以外的好戲，但是它們都必須認真加工，要不然便沒有人看。而且它們也不能代替第一個任務（即革命現代戲）。[19]

　　劉少奇、陸定一和江青大概把戲劇區分為三個不同的種類：現代戲、歷史戲與傳統戲。雖然如此，但總的來說他們之間對於現代戲、歷史戲與傳統戲卻沒有共識。相比之下，劉少奇與陸定一講得比較含糊，有時候甚至沒有專門講，而江青對這三種戲的定義卻是比較明確。

　　對現代戲的定義，劉與江似乎是最接近的，兩人都認為它的時期應該是自建國至六十年代。然而劉少奇對於現代戲應描寫什麼東西與江青的看法卻又不同，他說除了敵我矛盾之外，還要有人民內部矛盾及與地球、自然鬥爭。

　　而江青在現代戲與歷史戲的定義上與陸定一相異甚大。陸認為現代戲是從五四到他們的年代（即六十年代），但是正如上文提到江青的現代戲是指「反映建國以來十五年來的現實生活」。另外，江青的歷史戲的年期是定義在一九四九年以前，而陸定一則是鴉片戰爭到五四。

18　〈江青同志在《智取威虎山》座談會上的講話〉，頁74。
19　〈談京劇革命〉，頁25-26。

　　關於六十年代現代戲與歷史戲及傳統戲之間應有的比重問題，劉少奇、彭真與鄧小平一致認為要以現代戲為主，而周揚也認為提倡現代戲，對戲劇革新大有好處。[20]在提出應以現代戲為主的同時，劉少奇、彭真、陸定一、周揚皆認為歷史戲、傳統戲也要繼續演，不可偏廢，只是具體的態度有點不同。劉少奇認為：「要使現代戲佔優勢，要把歷史戲、外國戲擠到第二位去。」[21]他明確指出一些好的歷史戲如《將相和》、《三打祝家莊》和《逼上梁山》可以繼續演。[22]現代戲佔優勢的意思是它們「要佔作品的百分之八十以上」，而帝王將相則少搞些。[23]彭真則認為：「最近可以把那些古人戲稍微擱一擱，集中精力突破現代戲這一關」又進一步說：「拿百分之幾的時間演死人、演洋人，百分之九十幾的時間演中國的革命現代戲」[24]而陸定一更指出：「我們從來不反對京劇演出一些好的傳統劇目，例如三國戲、水滸戲、楊家將戲等。也不反對演出一些好的神話戲，例如《大鬧天宮》、《三打白骨精》等。我們還提倡用歷史唯物主義觀點新編一些有教育意義的歷史戲，特別是鴉片戰爭以來的近代歷史戲。」[25]周揚則只說：「提倡現代戲，對歷史戲、傳統戲還是不要偏廢，還應當繼續搞些好的傳統戲、歷史戲。」[26]

　　對於同一問題江青的看法是：「我們也不是不要歷史劇，在

20 彭真說：「重點應該放在演革命的現代戲上」見〈在京劇現代戲觀摩演出大會上的講話〉，頁6；周揚指出「現代戲要提倡，還要搞好」；劉少奇則認為「要使現代戲佔優勢」見〈關於問題的講話〉，頁12，22。

21 〈關於文藝問題的講話〉，頁22。

22 同上，頁23。

23 〈同朝鮮文化代表團的談話〉，頁39。

24 〈在京劇現代戲觀摩演出大會上的講話〉，頁6。

25 〈讓京劇現代戲的革命之花開得更茂盛〉，頁49。

26 〈關於文藝問題的講話〉，頁12。

這次觀摩演出中，革命歷史劇佔的比重就不少。」但是「要在不妨礙主要任務（表現現代生活、塑造工農兵形象）的前提下來搞歷史劇。」又說：「傳統戲也不是都不要……好的傳統戲都盡可上演。」最後卻又說：「所有這些都不能代替第一個任務。」[27]

在這個問題上，劉少奇等人與江青均認為現代戲是當前黨和政權的文藝工作的最重要任務，是建設社會主義不可缺少的一部分。同時又承認現代戲、歷史戲與傳統戲在一定條件下可以並存，而現代戲應該是最重要的，在數量上應佔大多數，歷史戲與傳統戲佔少數。

但是對於現代戲與歷史戲、傳統戲在一定條件下可並存的問題上，江青所給予的條件限制比劉少奇等人的為嚴。

江青所謂的歷史戲內容上規定了必須為人民的生活鬥爭，對傳統戲則認為要把鬼戲和歌頌投降變節的戲都排除掉以後，剩下來的又必須加工，要不然又沒人看。這樣剩下來可以與現代戲並存的歷史戲與傳統戲就非常有限。而劉少奇則認為只是把歷史戲等放第二位，而對它們又沒有任何關於好壞的嚴格限制，他還舉了不少可繼續演的歷史戲等的例子。

彭真更認為歷史戲與傳統戲只是為了讓現代戲基礎鞏固，而「暫時擱一擱」，並沒有說它們（歷史戲與傳統戲）內容如何不好，不可以演。

正如剛才討論過有關定義的問題上，陸定一對於現代戲的定義本來就比江青寬鬆得多，而且除了規定年期之外，並沒有其它（內容）的限制，與劉一樣也舉了不少好的、可演的傳統與歷史戲。周揚也沒有對傳統與歷史戲在內容上予以多少限制，只認為

[27] 〈談京劇革命〉，頁26。

好的及能古為今用的即可。

　　如此看來，劉少奇等人對現代戲與歷史戲及傳統戲的並存條件要比江青寬鬆得多。而且更明確講歷史戲、傳統戲要繼續演，不可偏廢。依劉少奇等人的定義一向有不少戲可以與現代戲一併演，而且劉、彭、周更明確認為只要有利於社會主義發展的文藝，可以不拘形式和內容（不管它是演鬼的還是演洋人的）都可以採用。但依江青的定義，很多戲都會給排除掉，可以並存的東西並不多。

　　劉少奇、周揚、鄧小平和彭真四人認為搞現代戲的時候應該注意藝術水平的問題，劉少奇更明確指出「要有一定的政治水平和藝術水平」。[28]當他們把應注意藝術標準這一點放在洋為中用的問題上，劉少奇與周揚認為不應全面拒絕洋人的東西，有些方面如藝術標準還是可以吸收的，但只能是批判地吸收。[29]在同一問題上，彭真又指出京劇改革必須要注意的是要使京劇改得還像京劇，即還應該保持京劇獨特的藝術風格。[30]

　　另外，在如何真實地表現工、農、兵的問題上，劉少奇、彭真與周揚皆認為文藝工作者必須親自到工農兵中間去向他們學習，周揚同時提出戲劇革新，要依賴藝術家的自願，採取合作的辦法，不要採取行政命令的辦法。[31]

[28]　〈關於文藝問題的講話〉，頁12。同時周揚指出在提倡現代戲的時候，要注意質量，意思就是要注意藝術水平；而鄧小平亦指出：「在文學藝術方面有個藝術水平的問題，它站不住，就搞得灰溜溜的。」見〈關於文藝問題的講話〉，頁12及27。彭真則與周揚一意提出要注意質量。見〈在京劇現代戲觀摩演出大會上的講話〉，頁6。

[29]　〈關於文藝問題的講話〉，頁14。

[30]　〈在京劇現代戲觀摩演出大會上的講話〉，頁6-7。

[31]　彭真的觀點見〈在京劇現代戲觀摩演出大會上的講話〉，頁9。劉少奇與周揚的可見〈關於文藝問題的講話〉，頁13，15-16；及〈同朝鮮文化代

　　江青對同樣問題也提了一些意見：改編京劇時要合乎京劇的特點——即「有歌唱、有武打，唱詞要合乎京劇歌唱的韻律，要用京劇的語言」又說搞京劇革命的重點是有好的劇本，而劇本則要明確、人物突出、要主要歌頌正面人物，隨後又說戲劇創作要跟上現實，要領導、專業人員、群眾三合。[32]

　　劉少奇、周揚、彭真、鄧小平與江青均認為搞現代戲的時候，最重要是注意政治水平（標準），其次也要注意藝術水平（標準）。而彭真和江青更為搞京劇改革時，要注意把它改得像京劇。又劉少奇、周揚、彭真與江青又認為文藝工作者要真實地表現工農兵，必要到工農兵中間去，向他們學習。

　　劉少奇等人似乎比較強調藝術標準（除了政治標準以外）而且注重的是原則性的題，如劉少奇、周揚兩個皆認為外國的東西可以批判吸收，學習他們的藝術標準。而江青則比較注重操作層面的問題，如她說京劇要合乎京劇特點，然後就舉例說如歌唱、武打及唱詞等方要合乎京劇。她是具體的指出那些東西需要如何，而不是提到一個原則性的問題，如政治水平放第一位，藝術水平第二位，兩者都是需要的。劉少奇等人只是要文藝工者自己去向農兵請教學習以求寫出好的劇本，寫得真實，而且周揚更明確指出要他們自願，不可以行政命令逼他們。

　　但是江青卻認為戲劇創作除了文藝工作者及群眾之外，還要加上領導來帶領文藝工作者與群眾，而不是他們自願的。

（二）從評論文章分析

　　這一節將一九六四年至一九七四年期間在《人民日報》上發

　　表團的談話〉，頁39-40。
[32] 〈談京劇革命〉，頁26-27。

表評論現代戲與樣板戲的文章分作兩批。一批自一九六四年初至一九六五年底；另一批自一九六六年底至一九七四年。

《人民日報》是黨的喉舌報，在文藝方面，它代表了中宣部、文化部等部門的主管人的看法。一九六四年至六五年期間這兩個部門的部長和副部長分別是陸定一和周揚，而另一個與文藝有關的組織——文化革命五人小組——的組長是彭真。一九六六年文革剛開始，彭真、陸定一和周揚即被革去一切職務，而由江青等一批文革的發動者和支持者負責制定文藝政策，控制意識形態等事務。

即是說六四至六五年期間《人民日報》上的言論可代表彭真、陸定一和周揚的看法，而六六年及以後的則代表了江青等人的看法，故此把這兩段時期分開處理，探討彭真他們如何看現代戲及江青如何看樣板戲。

第一批刊登在《人民日報》的評論文章，在內容上大同小異，第二批文章亦然。因此，這部分只把它們看作兩個整體，分析它們的異同，而不是以篇為單位來分析。

第一，一九六四年至六五年的文章與一九六六年及以後的文章同樣是強調塑造無產階級英雄人物的形象。[33]然而前者是要透過這個形象來表達無產階級的革命思想，這種革命思想是從戲劇裡所反映的時代而來的。同時它也反映了一些普遍的問題，即階級鬥爭與階級意識。[34]後者強調的英雄人物的形象主要目的是用來印證毛澤東的理論，說得更明白一點是用來印證毛澤東的語

[33] 可參考〈戲劇舞台上的大好形勢〉《革命現代戲資料匯編》（一），頁84-89；〈略評京劇《紅燈記》〉《革命現代戲資料匯編》（三），頁1-13；〈京劇《紅燈記》改編和創作的初步體會〉《京劇紅燈記評論集》，頁312-325等材料。

[34] 同上。

錄。戲裡的無產階級革命思想的問題的來源不再是戲劇的內容，而是毛澤東的話或路線。樣板戲在這個時候，說得更清楚一點就是毛澤東文藝路線的樣板。還有一點要注意的是六六年及以後的文章內容與幾部樣板戲排演時的特定的歷史背景和現實政治（包括國內與國際的）有著緊密的聯係，例如這些文章的內容特別強調排戲過程中的階級鬥爭，強調兩條路線的鬥爭，而不是講戲劇裡的鬥爭或者講一個普遍的問題。[35]

　　第二，兩批評論文章都提到黨，但六四至六五年的文章，除了在戲裡提到黨以外，在戲劇以外，也提到黨，如黨的領導同志如何幫助、領導京劇改革等等。[36]然而六六年及以後的文章則只有在兩種與前者完全不同的情況下才會提到黨，或者是戲的內容及台詞上提到，或者是反面的提到舊北京市委、文化部如何反對樣板戲。[37]在這批文章中沒有正面的提及共產黨，只有毛澤東及江青，個人崇拜的氣味非常強烈。事實上人為地製造對毛澤東的個人崇拜早在六十年代初已出現，到一九六五年，個人崇拜已是

[35] 可參考〈貫徹毛主席文藝路線的光輝樣板〉《人民日報》，1966年12月26日，第1版；〈在鬥爭中誕生，在鬥爭中提高──重看革命現代京劇《智取威虎山》〉《人民日報》，1966年11月9日，第1版；〈試看天下誰能敵──讚革命樣板戲《智取威虎山》〉《熱烈讚揚革命樣板戲智取威虎山》（香港：香港三聯書店香港有限公司，1969），頁1-13；〈讓無產階級英雄人物永遠主宰舞台──學習《紅燈記》處理正、反面人物關係的一些體會〉《革命現代京劇《紅燈記》評介文章選編》（四川：人民出版社，1970），頁63-69等等文章。

[36] 可參考〈略評京劇《紅燈記》〉《革命現代戲資料匯編》（三），頁1-13；〈京劇《紅燈記》改編和創作的初步體會〉《京劇《紅燈記》評論集》，頁312-325等文章。

[37] 可參考〈貫徹毛主席文藝路線的光輝樣板〉《人民日報》，1966年12月26日，第1版；〈創造更多的工農兵英雄形象〉、〈幹一輩子革命，演一輩子革命現代戲〉《人民日報》，1967年5月11日，第5版等文章。

非常流行。街道上都懸掛著毛澤東的巨幅畫像，[38]而文革期間的「無產階級革命派」如紅衛兵不僅能熟讀「小紅書」（即《毛澤東語錄》），也能在每一個場合背誦適宜的語錄，從而顯示他們精通毛主席的思想，「無限忠於毛主席」，這種最重要的品質是六十年代末七十年代初的中國區分真假革命者的試金石。[39]

　　第三，六四至六五年的文章與六六年及以後的同樣強調戲劇（文藝的一種）需要有一定的政治水平和藝術水平，當然政治標準是第一位，而藝術標準是第二位。但是前者在行文上，有關政治的內容與藝術的內容的比重較為平衡，例如它們會討論一些手法的選擇、運用和創造的問題。[40]而後者雖然提到"革命現代戲以全新的政治內容和強烈的藝術感染力吸引千百萬觀眾"，[41]但在文章的內容上卻只強調政治方面的問題，對藝術本身沒有多少分析，政治標準與藝術標準之間完全失去平衡。

　　總結以上三點，可知彭真、陸定一與周揚等當時為中宣部、文化部主管人，仍然承接自延安時期的要求戲劇進行改革的傳統，著重戲劇本身的改革問題，換言之重視的是戲本身的內在藝術價值。而江青等卻表面上要搞京劇革命，實際上是把它作為一種政治工具，忽略了要革命的對象——京劇。

[38] 《毛澤東的中國及後毛澤東的中國》（中譯本），頁374-375。

[39] 《劍橋中華人民共和國史》（中譯本）卷十五，頁107。

[40] 〈把文藝戰線上的社會主義革命進行到底——祝京劇現代戲觀摩演出大會勝利閉幕〉《革命現代戲資料匯編》（一），頁64-70；〈略評京劇《紅燈記》〉《革命現代戲資料匯編》（三），頁13等文章。

[41] 〈貫徹毛主席文藝路線的光輝樣板〉《人民日報》，1966年12月26日，第1版；〈毛澤東思想永放光芒〉《熱烈讚揚革命樣板戲智取威虎山》，頁45-58等文章。

二、從具體的戲劇裡作分析

　　本節主要目的是透過研究不同地方的現代戲剛改編成京劇現代戲的過程中，在京劇的版本中增加了哪些與樣板戲相關的特色。此外，透過這個過程及江青對京劇版本所提出的意見，試圖探討江青對樣板戲的構思及她與當時文化部及中宣部等人的不協調或衝突。最後，本節會對不同版本（六四年、六七年與七零或七二年）的京劇樣板戲作一簡單的比較。

　　在開始論述之前，先對五部京劇樣板戲的改造過程作一簡單的介紹。

　　首先是京劇《智取威虎山》，此劇乃由一九五七年曲波所著的長篇小說《林海雪原》第十至二十一章改編而成。上海京劇團（上海京劇院前身）最晚在一九五八年便開始著手把它改編成京劇，而江青則於一九六三年插手改編此劇。[42]一年後（即一九六四年），它在京劇現代戲觀摩演出大會上演出。匯演後，此劇仍不斷被修改，在一九七〇年定稿本[43]出現前，至少於六五年、六七年及六九年它都曾被修改。[44]

[42] 一九六六年《紅旗》上一篇名為〈努力塑造無產階級英雄人物的光輝形象〉的文章如是寫：「這個劇從開始編演到現在，已經十一年了。但是，它真正獲得生命，是江青同志直接領導和參加實踐下進行改編的後七年，即從一九六三年初到現在這段光輝的充滿尖銳階級鬥爭的歲月。」引自《革命現代京劇〈智取威虎山〉評介文章選編》（四川：人民出版社，1970），頁1。

[43] 《革命樣板戲劇本匯編》收集了包括《智取威虎山》在內的五部劇的定稿本。見《革命樣板戲劇本匯編》（北京：人民文學出版社，1974），頁7-73。

[44] 一九六五年江青至少兩改《智》劇，一九六五年四月二十七日及同年六月二十四日有兩篇名為江青同志在《智取威虎山》座談會上的講話，講

　　京劇《紅燈記》則是依照凌大可及夏劍青編寫的滬劇[45]《紅燈記》改編過來的。京劇劇本由阿甲、翁偶虹等於一九六三年開始改編，六四年完成初稿並於京劇現代戲觀摩演出大會上上演。在一九七〇年定稿本[46]出現之前，它曾經多次被修改，一九六四年七月曾經有一次，[47]六五年及六七年也有經過修改。[48]

　　至於《沙家浜》是由滬劇《蘆蕩火種》改編而成。一九六四年由汪曾祺、楊毓瑉、肖甲、薛恩厚等人執筆改編為京劇本，同樣也在一九六四年舉辦的京劇現代戲觀摩演出大會上演出，此時它仍採用《蘆蕩火種》這個名字，後來由毛澤東改為《沙家浜》。[49]六四年的版本出現後，與其他幾部戲一樣，它亦經過多番修改，至少六八年曾被修改，[50]到七一年則最後一次被修

話內容正是江青對該劇提出修改意見。見《中共重要歷史文獻料匯編》第九，第一分冊，頁74-88。而一九六七年及一九六九年《紅旗》，分別刊登了《智》劇的劇本的不同版本。見《紅旗》，一九六七年第八期，頁75-97及《紅旗》，1969年，第11期，頁33-61。

[45] 滬劇是戲曲劇種，屬江、浙長江三角洲吳語地區灘簧系統。興起於上海。因上海簡稱滬，故名滬劇。主要流布於上海、蘇南及浙江杭、嘉、湖地區。滬劇源出太湖流域的吳江及黃浦江一帶農村中的「小山歌」。後來「小山歌」在長期流傳中受到彈詞及其他民間說唱的影響演變為說唱形式的灘簧調。後來發展為舞台劇「申」曲。一九四一年改名「滬劇」。曲調富有江南鄉土氣息，主要為長腔長皮，又有申皮、緊皮、三角皮等板式變化，以及夜夜遊、紫竹調等輔助曲調。見《辭海》（二），頁2401及《中國大百科全書》（戲曲曲藝卷），頁126。

[46] 《革命樣板戲劇本匯編》收集了包括《紅燈記》在內的五部劇的定稿本。見《革命樣板戲劇本匯編》，頁81-130。

[47] 一九六五年七月十三日江青向《紅燈記》的工作人員提出修改指示。見《中共重歷史文獻資料匯編》，第九輯，第一分冊，頁73。

[48] 一九六五年《紅旗》第二期刊登了該劇的另一個版本。見《紅旗》一九六五年第二期，頁34-55。另外一九六七年亦有《紅燈記》的另一版本被印刷發行。見《紅燈記》（北京：北京出版社，1967），頁19-82。

[49] Lu Guang, "Modern Revolutionary Beijing Opera," p. 164.

[50] 一九六八年出版了《沙》劇的劇本。見《沙家浜》（北京：人民文學出

改。[51]

《奇襲白虎團》是一九五八年隸屬「志願軍」之下的京劇團依據韓戰中一件真人真事改編而成，後來由山東京劇團加以修改，並在山東省內廣泛公演。[52]它同樣也參加了六四年在人民大會堂舉行的京劇現代戲觀摩演出大會。與以上幾部戲一樣，它也經過多次修改，其中一次是在一九六七年，[53]最後一次則在一九七二年。[54]

最後一部是《海港》，它乃由李曉民創作的淮劇《海港的早晨》改編而成。它是五部京劇樣板戲中唯一一部沒有參加六四年的京劇觀摩演出大會。京劇本最晚在一九六五年前便有，[55]只是沒有公演而已。此劇於一九六八年曾被修改，[56]而根據當年被江青命令修改此戲的黎中成說，一九六九年，江青要他們修改《海港》的內容，[57]即是說《海港》於六九年亦曾被修改。它最後一次被修改則是一九七二年，即是說它的定稿本出現於一九七二

版社，1968），頁7-66。

51　《革命樣板戲劇本匯編》收集了包括《沙家浜》在內的五部劇的定稿本。見《革命樣板戲劇本匯編》，頁137-200。

52　Lu Guang, "Modern Revolutionary Beijing Opera," p. 199.

53　一九六七年出版了新的《奇襲白虎團》劇本。見《奇襲白虎團》（北京：北京出版社，1967），頁19-73。

54　《革命樣板戲劇本匯編》收集了包括《奇襲白虎團》在內的五部劇的定稿本。見《革命樣板戲劇本匯編》（北京：人民文學出版社，1974），頁469-532。

55　江青於一九六五年六月七日看過此戲，並於同月十一日在提出修改意見，可見此時《海港》的京劇版本已經出現，只是此時該劇選稱《海港早晨》而非《海港》而已。見〈江青同志對《海港早晨》（京劇）的意見〉《中共重要歷史文獻資料匯編》，頁89-90。

56　此劇也曾於一九六八年出版一與前不同的劇本。見《海港》（北京：人民文學出版社，1968），頁1-66。

57　此處資料可乃依據我於一九九九年八月二十六日於上海京劇院與黎中成先生談話的紀錄而得的結果。

年。[58]

　　五部戲中，《奇襲白虎團》一開始就已經是京劇，而《智取威虎山》是由小說《林海雪原》的其中一節改編過來，這裡都不作討論。另外三部戲《海港》、《紅燈記》及《沙家浜》則分別由淮劇和滬劇改編過來，但由於目前缺乏剛改成京劇的《海港》的資料，因此先以《紅燈記》及《蘆蕩火種》（即日後的《沙家浜》）作為例子，來討論現代戲剛改為京劇現代戲，京劇本增加了那些與樣板戲相關的特色。這裡有一個假設：由於一九六四年，控制或管理京劇團的還是當時的文化部門，因此，文化部門的主管對整個改編過程應該有一定的影響。即是說六四年的京劇版本中，既有江青的干預成分，也有周揚、彭真、陸定一等人的意見。

　　從滬劇《紅燈記》及《蘆蕩火種》改編成京劇《紅燈記》及《蘆蕩火種》之後，有三個與日後的樣板戲相關的特點出現。其一，是有關人物形象塑造方面；其二是主題方面；其三是群眾的重要性方面。

　　第一，人物塑造方面可分為二點：（一）反面人物的形象更差，（二）正面人物的形象塑造更高大、英勇。（一）京劇本中反面人物的形象比滬本更面目可憎、更窩囊。以《紅燈記》為例，第一場同樣講李玉和與王警尉在火車站接應交通員時，因交通員身上有傷，由李玉和背走，同時日本兵追至並查問王警尉，王用手指著李玉和逃走的相反方向，但接著日本兵的反應在滬本與京本則不大一樣，滬本日兵的反應是「臥倒，瘋狂掃射」，而

[58] 《革命樣板戲劇本匯編》收集了包括《海港》在內的五部劇的定稿本。見《革命樣板戲劇本匯編》（北京：人民文學出版社，1974），頁285-338。

京本日兵的反應則是「驚慌地臥倒」。[59]前者臥倒以作防禦外，還加上主動的還擊，但後者則只是因驚慌亦臥倒，甚至更沒勇氣拿槍反擊。《蘆蕩火種》中亦有相同的地方。[60]

（二）正面人物的形象在京劇本中更顯得英雄、高大、堅強、無私。不只重視個人或親情，更不會表露出人性軟弱的一面。以《紅燈記》為例，在第八場刑場鬥爭中，李玉和知道自己快要死，與他養女李鐵梅說話的內容，兩個版本大為不同。滬本中李玉和說：

> 好女兒！十七年來跟爹受盡苦，爹內疚，平時對你少關
> 心，我的兒，正當你在生活道路上邁開第一步，多需要有
> 人引，不幸你又將失去你父親。[61]

而京本李玉和則說：「要把仇恨記心間。人說道，世間只有骨肉的情義重，依我看，階級的情義重泰山。」[62]生離死別時前者是慈父對女兒流露的真摯父愛，後者則是李玉和教導女兒，階

[59] 凌大可、夏劍青執筆《紅燈記》（滬劇）（上海：上海文化出版社，1965），頁1-6。及翁偶虹、阿甲改編《紅燈記》（京劇）載《紅旗》，1965年第2期，頁34-35。

[60] 《蘆蕩火種》勾結一場，「忠義救國軍」的司令胡傳葵（或胡傳奎）在滬本是一個爽直的人，當日本翻譯官跟他講條件的時候，他即說「（爽快地）啥條件都來」（見文牧：《蘆蕩火種》（滬劇）（上海：上海文化出版社，1964），頁24。）而在京劇本中胡傳葵則是一個勾結不同敵人的無恥之徒，他在戲中說自己「掛三方來闖蕩，老蔣、鬼子、青紅幫」（見汪曾祺、楊毓民、肖甲、薛恩厚改編《蘆蕩火種》（京劇）（北京：北京中國戲劇出版社，1964），頁18。）相同例子可見《蘆蕩火種》（京劇），頁18。

[61] 《紅燈記》（滬劇），頁71。

[62] 《紅燈記》（京劇），頁52。

級感情比其它感情可貴，他所流露的已不再如滬本裡是一種個別的、具體的感情，而是一種普遍的、抽象的感情。英雄人物的形象因此顯得更無私，人格更高尚。

《蘆蕩火種》裡亦有相似的例子。在「堅持」一場中，郭建光與其他十七個傷病員被困蘆蕩中，一方面缺糧、缺藥，逃生的路被封鎖，另一方面又不能與阿慶嫂及縣委聯繫，突然暴風來臨，滬本中郭建光的反應是：「同志們，日本鬼子和我們作對，可是天老爺也不幫我們的忙，突然起風暴了。」[63]而京劇本中郭建光即時的反應則是說：

> 要學那泰山頂上一青松，挺然屹立傲蒼穹，八千里風暴吹不倒，九千個雷霆也難轟……那青松逢災受難經磨歷劫，傷痕纍纍，瘢蹟重重，更顯得枝如鐵，幹如銅，蓬勃旺盛，倔強崢嶸。崇高品德人稱頌，俺十八個傷病員，要成為十八棵青松。[64]

人因為性格或能力上有某些弱點不能克服，因此只有把問題訴諸於天或自然的東西。滬劇裡的郭建光忽然怨起天來，表示了他也有人性的軟弱。然而京劇裡的郭建光則更堅強、更勇敢，他要在重重困難下，把自己的意志鍛鍊得更堅定，人的品德更高尚。

第二，主題方面亦有變化，從其它類型的主題漸漸發展成為與敵鬥爭的主題為主。例如滬劇《紅燈記》原來的主題是革命的事業，有年青一輩的人來繼承，但改編成京劇之後，則更多是寫李玉和這樣一個英雄人物，如何頑強地與敵人鳩山進行鬥爭。同

63　《蘆蕩火種》（京劇），頁65。
64　《蘆蕩火種》（滬劇），頁51。

樣滬劇《蘆蕩火種》原來的主題是寫抗日，要打敗民族敵人，不做亡國奴，但京劇本則強調新四軍與胡傳葵、刁德一等「投敵叛國、反共、反人民」的敵人鬥爭。

《紅燈記》痛說家史一場，滬劇裡李鐵梅聽完李奶奶說家史後，說的是要「討血債，革命事業我繼承，不怕它，風暴雨狂，山陡路險，我定要高舉紅燈鬧革命，永遠鬧革命。」[65]而京劇版中鐵梅則說：「紅燈高舉閃閃亮，照我爹爹打豺狼。祖祖孫孫打下去，打不盡豺狼決不下戰場！」[66]前者清楚明確的說要繼承革命事業，永遠鬧革命，重視的是革命本身。而且革命是一個概念，可以包括不同的內容。然而在京劇版中強調的卻只是與敵人鬥爭到底。由此可見前後主題的變化。

第三，群眾的重要性方面，京劇版中群眾的重要性提高了不少。例如在京劇版《蘆蕩火種》中，一開始即強調因沙家浜這地方的群眾基礎好，傷員們可以安心在百姓家中去安身；接著在第二場中又說遇困難和群眾多多商量。[67]這種對群眾的信賴及強調，在滬劇本相同的場次中並未見出現。因此可知，京劇版中對群眾的作用及重要性作出了更高的評估。

以上所述的幾個特點——人物形象的極端化、強調鬥爭的主題及群眾的重要性正是日後發展成熟的樣板戲的部分特點，只是一九六四年的京劇版本中這些特點與日後其它京劇版本及定稿本比較起來，它所帶有的樣板戲特色，還只是停留在雛型的階段。

事實上一九六四年五月之前，京劇本《紅燈記》已出現，而且江青還曾至少五次對它提出不同的修改意見。在第一次修改

[65] 《紅燈記》（滬劇），頁41。
[66] 《紅燈記》（京劇），頁44-45。
[67] 《蘆蕩火種》（京劇），頁3，5。

意見中她指出要在接受任務與王連舉（即王警尉）叛變這兩場之間增加粥棚脫險一場，以「表現李玉和機警智慧」。[68]在第五次修改意見中她又指出，李玉和這一家人是「階級感情，比親人還親」。[69]江青要求改的這兩點，在六五年的版本中已出現了，而它們正是上文提到的京劇版中的一個特點——把正面人物形象塑造得更英勇、堅強。

京劇版本中那幾點新加的與樣板戲特點相關的特色，從江青的修改意見中，至少可以知道，其中一個特色是江青要求加入的，其餘兩個暫時沒有證據證明是什麼人要求加入的。

另外，有一點要注意的是從江青這五次修改意見中可以看出，並非每次她所提出的要求，京劇團的工作者都按她的意思改，很多時候他們對她的意見充耳不聞。例如她曾經兩次提到監獄一場戲中要加強李玉和的唱段，全劇鐵梅罵「小鳩山」都改成「賊鳩山」，另外她又三次提到鐵梅在刑場下來後，應該表現為「人都呆了」。[70]這種現象一方面可以表現出江青還沒有足夠的權威令京劇團的人員完全依遵她的意思作改動，另一方面表示江青與可以影響京劇團作決定的另一股力量——文化部門的主管——之間存有不一致或衝突的意見。

五部京劇現代戲出現以後，不斷被修改，在修改的過程中，有些元素不斷地、更明顯地被強調，它們是一九六四年京劇本已出現的幾個元素——人物形象塑造、群眾及階級或階級鬥爭，再加上領袖。

[68] 江青：〈對《紅燈記》的指示〉《中共重要歷史文獻資料匯編》，第九輯，第一分冊，頁69。

[69] 同上，頁73。

[70] 同上，頁69-72。

這些元素得以延續下去，並被進一步強調，乃因為它們還符合當時負責控制主管文藝部門的人的喜好。事實上，一九六六年以後，分別主管文藝部、中宣部及中央文革五人小組的彭真、陸定一與周揚已被打倒，管理文藝的工作就由江青等人接手。在六六年以後的版本中，六七年及七零或七二年較有代表性，因為六七年是文革的高峰期，也是樣板戲最盛行的時期，又六七年的版本，可以看作是江青等人在與彭真等人的鬥爭中獲勝後，首次自由地依著自己的意思改造出來的成果。而七零或七二年的版本，則是樣板戲的定稿本（各部戲的定稿本出現的年份不一，《紅燈記》及《智取威虎山》於七零年定稿，《沙家浜》於七一年定稿，《海港》及《奇襲白虎團》於七二年定稿。），這個版本可以看作是江青等人自六七年以後，在他們自己的思想領域內盡量追求達到完美的版本，它的信息，正是最能代表江青等文革的發動者與支持者對文革的性質和特點的看法（這個問題將在第四章詳細分析）。

以下先分析一九六七年本與一九六四年本的不同，及一九七零或一九七二年本與一九六七年本的分別。

六七年本是江青等人在沒有任何其它障礙下，得以依著她們的意思自由改造的成果。這時的京劇樣板戲的特點已經非常明顯，而這些特點正好是在六四年本的基礎上進一步發展的。

首先是人物形象塑造方面。通過不同的手法進一步突出主要英雄人物或英雄人物，如表現他們的英勇和堅強、盡量減低一般的正面人物的重要性及醜化反面人物。《紅燈記》六四年本第五場李玉和知道他的身分被洩，可能被捕時的反應是「踱來踱去想辦法」，但同一場戲六七年本的李玉和則立刻果斷地作出判斷，六七年本把李玉和塑造成更了不起的英雄人物。另外，六七年本

的第六場，創作者安排鳩山與李玉和碰面，鳩山主動伸手與李玉和握手，李卻不理睬，令鳩山尷尬地將手縮回，反面人物形象更不堪。而在《奇襲白虎團》第六場六七年本中正面人物韓大年的唱段被刪去，但卻大幅度增加主要英雄人物嚴偉才的唱段，目的是透過減低一般的正面人物的重要性，而起到突出主要英雄人物的作用。[71]

　　第二是群眾方面。六七年本中的群眾比六四年本的更重要，他們幫助革命者，對革命的成功起重要作用。《奇襲白虎團》六七年本把崔大娘這名朝鮮群眾的重要性增強，在第二場加入了她與崔大嫂到南山探敵情，使嚴偉才等中國人民志願軍能最後打入白虎團指揮部。又加入了她與美國顧問的針鋒相對，在言語上她處處佔上風，教訓、痛斥美國顧問及偽軍。[72]六七年本的群眾在革命的過程起了積極又重要的作用。

　　第三是領袖（指毛及抽象的黨）方面。領袖被進一步強調，毛澤東經常被提出來，又把他與共產黨並列，另外，毛澤東語錄更被直接加到戲劇的台詞上。六七年本《沙家浜》第五場郭建光與眾新四軍在蘆蕩中無糧、無藥的情況下，郭為了鼓勵眾人再堅持下去，於是便念毛語錄說「往往有這種情形、有利的情況和主動的恢復，產生於『再堅持一下』的努力之中。」這種情況在六

[71] 《紅燈記》（1964年本），頁11，14；（1967年本），頁44，52及《奇襲白虎團》（1964年本），頁11；（1967年本），頁56。其它的例子可見《紅燈記》（1964年本）頁4，（1967年本）頁27；《沙家浜》（1964年本）頁3-6，40-43，46-50，（1967年本）頁3-4，33-35，38-39；《智取威虎山》（1964年本）頁1-6，11-12，18-20，（1967年本）頁77-80，83-84，90-91；《奇襲白虎團》（1964年本）頁5-7，（1967年本）頁30-37。

[72] 《奇襲白虎團》（1964年本）頁5-7；（1967年本）頁30-37。另外，還有其它例子，見《沙家浜》（1964年本）頁3，（1967年本）頁7；《智取威虎山》（1964年本）頁6，（1967年本）頁80-81。

四年本的同一場裡卻沒有出現。《智取威虎山》六七年本第八場楊子榮了解了威虎山的情況後，想方法要把情報送出去給同伴的一段唱詞中，加入了「毛澤東思想永放光芒」一句，而六四本卻沒有。[73]

最後是階級或階級鬥爭方面。六七年的樣板戲裡，人物的階級身分更被強調，例如《紅燈記》第六場鳩山對他說「老朋友，今天是我的生日，是私人宴會，咱們只談友情，不談政治，好嗎？」六四年本的李玉和回答說：「我是扳道夫，不懂政治不政治，您愛說什麼就說什麼吧！」，而六七本他則說：「我是個窮工人，不懂得什麼政治不政治，你喜歡說什麼就說什麼吧！」[74]扳道夫也是工人，不過它不及用「窮工人」來表示對人物階級身分的重視來得直接。此外，六七年的五部京劇樣板戲裡的人物，每次想到勝利的時候，皆想著是在階級鬥爭中，無產階級的勝利。六七年的《沙家浜》裡，郭建光想到勝利的場面時，必會說「等到那雲開日出，家家都把紅旗掛」或「戰鼓驚天紅旗展」，郭把抗日、與日本人及漢奸之間的鬥爭，看成是階級鬥爭，最終希望無產階級獲勝。[75]

至於樣板戲的定稿本（七零或七二年），則是由六七年繼續依循江青她們的思想進一步發展而成的版本。

這一時期的改變，同樣可以分為人物形象塑造、群眾、領袖及階級四方面，他們大體上還是依遵著六七年的改變方向，例如在人物形象塑造方面，進一步刪去一般正面人物的唱段，為主要

[73] 《沙家浜》（1964年本）頁11，（1967年本），頁11；《智取威虎山》（1964年本）頁19，（1967年本）頁91。其它例子見《奇襲白虎團》（1964年本）頁2，4-5，7-11，19，（1967年本）頁25，27-28，43，51-54，77。

[74] 《紅燈記》（1964年本）頁14，（1967年本）頁52。

[75] 《沙家浜》（1964年本），頁11，46；（1967年本），頁11，38。

英雄人物多加唱詞及進一步醜化反面人物等等。在群眾方面，定稿本再進一步強調他們的重要性，他們甚至會是黨員或者是「活躍分子」，能夠和敵人有正面鬥爭，甚至對敵人做成損傷。

　　事實上定稿本與六七年本在各方面的差別已經較小，但卻有兩個值得注意的地方，它們分別是領袖的問題及階級或階級鬥爭的問題。領袖尤其是毛澤東除了繼續被強調之外，更特殊的一點是當毛與黨被同時提及時，他們的先後次序則與以前（一九六七年）的版本有所不同，有時甚至直接把毛代替黨。例如七零年的《智取威虎山》，創作者把原來六七年楊子榮講的「有共產黨、毛主席給你們作主」一句話、改為「毛主席、共產黨會給我們作主」[76]毛與黨的次序互換了，毛列第一位，其次才是黨。而七二年的《海港》，第二場寫馬洪亮離開碼頭六年後再見方海珍時，方已做了支部書記，於是馬說：「好哇！過去的鍬煤女工，現在挑起這麼重的擔子來了。」六七年本方回應說：「要不是黨的領導，同志們的幫助，我這副肩膀……」，而七二年她的回應卻是：「要是沒有毛主席的教導，同志們的幫助，我這副肩膀早就壓塌羅！」[77]這裡直接把毛取替黨。

　　至於階級鬥爭方面，在定稿本裡，它已經成為每部戲的最重要的主題，例如前文提及《紅燈記》、《沙家浜》從原來分別講革命繼承人及抗日的故事，變為是講階級的鬥爭為主，此外《海港》更從原來歌頌碼頭工人為主的戲，變成樣板戲裡，寫階級鬥爭最典型的一部戲。另一點可以發現的是在定稿本裡，創作者甚至把階級的問題與其它問題（如民族問題）相提並論。（這點第四章會有更詳細的分析，這裡先不作討論。）

76　《智取威虎山》（1967年本），頁79；（1970年本），頁18。
77　《海港》（1967年本），頁15；（1972年本），頁294。

　　定稿本代表了控制樣板戲的江青等文革的發動者及支持者對樣板戲的最成熟及完美的構思，透過分析這五部戲的定稿本，可以看出江青她們對文革的性質及特點的看法。

第四章

從定稿本看文革發動者與支持者對文革性質、特點的看法

　　本章的寫作目的是透過五部京劇樣板戲的定稿本（一九七〇年至一九七二年），試圖探討文革發動者與支持者對文革性質、特點的看法。

　　由於京劇樣板戲是一項表演藝術，它除了有劇情部分外，還有表演部分。此外，樣板戲本身又有一個總原則，即在研究概況中提到的「三突出」。下文將透過五部樣板戲的劇情及舞台上的表演，討論：一、樣板戲中的原則；二、樣板戲的幾個主題；三、樣板戲的表演方式。最後第四部分是總結。

一、樣板戲中的原則

　　樣板戲中的原則即「三突出」其意義在研究概況中已提到。以下將從（一）故事內容；（二）「三突出」中的三層對比；（三）「三突出」這一原則的貫徹成效，來討論問題。

（一）故事內容

　　樣板戲中最重要的一點就是要突出主要英雄人物，這樣理所當然地，他就必須是戲裡的主角。在樣板戲中，這些主要英雄人物往往在劇中克服重重困難，經過一番努力後完成革命的任務。《海港》中的主要英雄人物方海珍是裝卸隊黨支部書記，是一名共產黨員。她需要領導碼頭工人們順利地把八千包稻種運往非洲，趕上農時，完成國際主義的任務。本來她們有兩天時間去完成工作，可惜恰巧將有颱風，所以要在一天內完成。在這個緊急時候，階級敵人錢守維（「美國佬走狗」、「日本強盜」、「國民黨反動派」）卻惡意破壞，明知將有大雨，還把要出國的兩千包小麥放在露天，然後又故意把玻璃纖維混進小麥中，並把

混有玻璃纖維的小麥與稻種掉包裝上貨輪。後來方海珍發現小麥裡有玻璃纖維，需要發動所有工人連夜翻倉，把有問題的小麥包找出，可惜找了很久都找不到，於是她便細心分析，結果查出真相，並把錢守維抓住，讓稻種順利起航，作為主要英雄人物的方海珍克服困難，完成任務。[1]其餘四部戲的主要英雄人物同樣最後完作任務，這裡不一一例舉，詳細可參考引言有關五部京劇樣板戲內容簡介部分。

（二）三突出

「三突出」正如在研究概況裡指出它是一條告訴戲劇工作者如何描寫無產階級英雄人物的原則，即在所有人物之中，突出正面人物；在所有正面人物之中，突出英雄人物；在所有英雄人物之中，突出主要英雄人物。在這三層比較中，最主要的就是要在所有樣板戲中突出主要英雄人物。事實上在五套樣板戲中，正面人物（除了主要英雄人物及英雄人物之外的正面人物）與反面人物極少有直接的接觸，因為不管是內容或表演上，對一般的正面人物都沒有多少描寫，他們出場的機會極少，因此，整部戲裡沒有機會將他們與反面人物作一對比。同樣道理，正面人物與英雄人物的對比也較少、較次要。在五部京劇樣板戲中最主要的是英雄人物與反面人物的對比。雖然英雄人物與主要英雄人物在戲裡都很重要，但是依照三突出的理論，他們之間的重要性又有所分別，而最後目的當然是要在兩者之間，突出主要英雄人物，這點在樣板戲中亦明顯可見。

　　五部京劇樣板戲中英雄人物與反面人物直接接觸，針鋒相對

[1]　《海港》《革命樣板戲劇本匯編》（北京：人民文學出版社，1974），頁285-338。

的最精彩的一幕可數《沙家浜》第四場〈智鬥〉。在這一場裡阿
慶嫂與刁德一互相試探，她巧妙地周旋在刁德一與胡傳魁之間，
處處佔上風。他們之間都在計量或猜測對方的態度。刁德一想盡
辦法要知道阿慶嫂的身分，而阿慶嫂也在一方面想如何試探對方
的來歷，另一方面又要掩飾自己的身分。例如刁德一狡滑地、刻
意地在誇阿慶嫂救了胡傳魁時，把他的盟友日本人稱為鬼子，想
要阿慶嫂以為他們是抗日的軍隊，打消她的戒心，但阿慶嫂卻以
救人是為了江湖義氣及胡自己的洪福來回應。接著刁直接試探阿
慶嫂跟新四軍的關係說：「新四軍久在沙家浜，這棵大樹有陰
涼，你與他們常來往，想必是安排照應更周詳！」而阿慶嫂巧妙
地回答：

> 疊起七星灶，銅壺煮三江。擺開八仙桌，招待十六方。來
> 的都是客，全憑嘴一張。相逢開口笑，過後不思量。人一
> 走，茶就涼⋯⋯有什麼周詳不周詳！[2]

　　在言詞上阿慶嫂把敵人的話一一反駁，在態度上，當她說
到「人一走，茶就涼」時，刻意地把拿在手裡的杯中殘茶潑去，
作為對敵人的反擊；而在整個對話過程中，阿慶嫂都是表現得機
智從容的，因為她要在敵人面前裝成平常老百姓，她不能對著敵
人橫眉豎目，手握拳頭，咬牙切齒，只能是滿臉笑容，在適當時
候加以反擊，而眼睛、動作卻告訴觀眾她是充滿智慧及膽量的。
她在平淡之中見機智，又在敵人面前昂頭端坐，在氣勢上壓倒敵
人。在舞台位置上，導演總把阿慶嫂安排在舞台的前方，而刁、

2　《沙家浜》，頁161-162。

胡則在後方，化妝上阿慶嫂的臉是發紅的，而刁、胡則是灰藍的，於是形成高、低，大、小、明、暗的對比，英雄人物從中突顯出來。（見圖1）

在主要英雄人物與反面人物的正面交鋒一環裡，最經典的是《紅燈記》第六場的〈赴宴鬥鳩山〉及《智取威虎山》第六場的〈打進匪窟〉。

《紅燈記》的李玉和與鳩山見面時雖都在假裝閒談，但他們的情況與阿慶嫂卻不同，因為他們彼此都知道對方的想法，如果談不來，便即反目。事實上，李玉和一開始已經向鳩山攤明立場，他告訴鳩山，他們是兩種不同的人，彼此充滿矛盾與對立。如剛開始李玉和即說鳩山是日本闊大夫，自己是中國窮工人。在往後的對話中，李總是與鳩山直接抗衡、鳩山告訴李他是專給下地獄的人發放通行證，李即說他是專去拆他們地獄的，鳩山又威脅說憲兵隊裡刑法無情，出生入死！李則說共產黨員鋼鐵意志，視死如歸！李佔盡上風，讓鳩山辭窮理盡。同時，在整個過程中，李玉和總是眉頭緊鎖，眼睛瞪大，一方面流露出智慧，另一方面還流露出他的勇氣及堅定立場。讓敵人無機可乘。當李被拉去受刑後，他還是屹立不倒，英氣勃勃怒斥鳩山，把鳩山嚇得身子也站不直。[3]與阿慶嫂的情況一樣，李總是被安排在舞台前部，面向觀眾，臉上發紅，而鳩山則在舞台後部，臉發灰藍顏色，背向觀眾，於是一高一矮、一大一小、一明一暗，一主一次就明顯易見。（見圖2-4）

《智取威虎山》中楊子榮的情況與阿慶嫂及李玉和又大大不同，楊子榮知道敵人的奸惡，卻要冒險孤身到匪窟，要瞞騙敵

[3]　《紅燈記》，頁106-111。

人，取得對方的信任。最初座山雕與眾匪對楊有所懷疑，最後卻給楊以言語（懂匪語）、身手（槍法準）及利益（獻上聯絡圖）騙倒。在整場戲裡，匪窟是陰森、黑暗的，眾匪的臉上是灰藍的，而楊子榮所站之處則是帶有光明，臉上也是發出紅光。哪個是明，哪個是暗，非常清楚。另一現象是在匪窟裡，座山雕是首領，他應該是主，而楊應該是客，可是實際上楊總是站在舞台的前方及正中的位置，當楊從口袋裡掏出一卷圖來的時候，座山雕從上跳下來屈著雙腿跟在楊身後團團轉，雖與楊並排，卻也顯得比他矮，讓觀眾看上去覺得座山雕給楊子榮牽著鼻子走，直到楊子榮英勇地直立著把聯絡圖打開，座山雕與眾匪一起列隊，雙手高舉過頭，彎腰取圖，像是向楊子榮膜拜一般。（見圖5-6）而楊在整個過程中總是擺出滿有信心、機智的神情，與座山雕等反面人物形成極大的對比。[4]

本節一開始提到，雖然英雄人物與主要英雄人物在戲裡都很重要，但他們之間還是有所分別，兩者之間更著重突出主要英雄人物。以《沙家浜》為例，劇中英雄人物阿慶嫂與反面人物一起時處處佔上風，但當她與主要英雄郭建光一起時，發號司令往往是郭而不是她，如第二場〈轉移〉，阿慶嫂通知正在養傷的郭建光日本人開始掃蕩後，郭立即作出反應並安排一切；第九場〈突破〉由郭建光與阿慶嫂及眾士兵攻打敵人時，也是由郭指揮一切行動。而且當他們站在一起的時候，郭建光往往站在舞台的前方及中間，表情是樣板戲中英雄的典型表情，即雙眉緊鎖，眼神堅定，充滿無窮信心，比起阿慶嫂的平淡中見機智更為符合三突出中的主要英雄人物的標準。（見圖7-8）另一方面，郭手上的動作

[4] 《智取威虎山》，頁35-42。

的幅度，也比阿慶嫂大得多。從這些方面對比，突出了主要英雄人物郭建光。此外，在整套戲中，郭有很多個人大段的唱段及領唱，而阿慶嫂則沒有，只是與其他人同台演出時才會演唱。又，只有郭能從毛澤東及黨中央那裡得到指引和方向，然後再帶領其他人克服困難。[5]這兩點亦顯示出在樣板戲中主要英雄人物比英雄人物重要及突出。

　　樣板戲中的三突出原則雖然分三層，最後的目的是要突出主要英雄人物。這個原則在五部京劇樣板戲中表面上看似能完美貫徹，但是，事實上這個理論最重要表現出來的是主要英雄人物與反面人物之間的差距，其它正面人物與反面人物之間、英雄人物與正面人物之間或主要英雄人物與英雄人物之間都不是最有效突出主要英雄人物的方式。突出主要英雄人物往往是通過主要英雄人物與反面人物的正面交鋒，使兩者形成強烈的對比，一個顯得更高大、更正義凜然，一個顯得更醜陋、更不堪。

　　另有一點要指出的是主要英雄人物被成功突出並不單憑三突出理論的貫徹，還有賴於對主要英雄人物的個人形象的塑造（在表演上，尤指亮相）。與其他人物相比起來每個主要英雄人物在戲裡第一次出場的時候總有一次亮相，接著在不同的場境中仍有很多他們的亮相。這些主要英雄人物的亮相一般都是雙眉緊鎖，雙目瞪大，顯得炯炯有神，昂首挺胸向著前方，手中或者握著拳頭，或者握著重要的物品，如《紅燈記》的李玉和出場即手握紅燈。（見圖9-11）他們的出場予觀眾以深刻的印象，最後凡以這種出場方式出來的人物便輕易地令人知道他是戲中的主要英雄人物，三突出那種層層比較遠沒有這種個人形象的塑造來得直接。

5　《沙家浜》，頁137-200。

（三）三突出的貫徹成效

　　本文研究的五部京劇樣板戲都不是憑空創造出來的，它們均由不同的現代戲或小說慢慢改編、發展過來的，而三突出這個理論就是在這個發展過程中加入的一個重要元素。所以與其說三突出是樣板戲的創作原則（指從什麼都沒有的時候，一步步的創作，到一套戲完成為止所依據的原則），倒不如說它是改造原則（指一套戲已被創造出來後，需要經過不斷琢磨，使其完美的過程中所依據的原則）。由於它是改造原則，在改造過程中，或者由於原來劇目的影響力太大，並不能輕易地把原有的東西刪除，加入新東西，因此，新加入的這條改造原則並不能完全徹底地貫徹在每套戲中。也就是說，五部京劇樣板戲有不同的貫徹程度。

　　《海港》與《奇襲白虎團》無論從內容或從舞台上的表演，在貫徹「三突出」原則時都是最徹底的。《海港》中的方海珍教導工人，指揮工作，她的面部化妝、表情，身體的動作，在舞台上所站的位置無一不符合三突出的原則。《奇襲白虎團》中的嚴偉才也是一樣。

　　《智取威虎山》的楊子榮同樣也符合了三突出原則，它原來是改編自小說《林海雪原》中〈智取威虎山〉一段，楊子榮本來就是這一段的關鍵人物，但是小說中的參謀長少劍波亦是非常重要的人物（事實上他是全書的主角），他負責指揮、安排工作，可是到了樣板戲中，由於要符合三突出原則，只能有一個主要英雄人物，因此少劍波的重要性即被大大削減，甚至連名字也沒有了。在京劇《智取威虎山》中楊子榮的主要英雄形象整體上雖已被成功地塑造出來，但在一些細節中，還看到一些不大合情理的地方，例如當楊子榮與參謀長在一起的時候，竟然由軍階較低的

楊子榮畢直地站在前方揮手向前發號命令（見圖12），要知道在軍隊裡等級是非常重要的，怎可能由下級而非上級軍官發號命令？

　　京劇《沙家浜》改編自滬劇《蘆蕩火種》，與《智取威虎山》一樣，原劇《蘆蕩火種》的主角並不是改編後的京劇中的主角郭建光，而是阿慶嫂。[6]郭建光是在改編的過程中被有意突出來的，[7]京劇本在原劇上給郭加上了很多大段的獨唱及領唱，還把原來因受傷而須由別人攙扶出場的郭建光的場面都改為由他自己英氣勃勃的出場。[8]而且當他與阿慶嫂一起的時候，正如剛才比較主要英雄人物與英雄人物時說過，都是由郭建光發號司令及佔舞台上的重要位置。即使如此，三突出應用在此劇上沒有達到預想的效果。從收集到的七篇有關《沙家浜》的評論文章來看，除了兩篇是《北京日報》的社論，內容籠統地談及改編所遇到的問題、創作現代戲應該注意什麼等等，沒有具體談及那一個人物外[9]，餘下五篇（包括有六四、六五，七零及七二年的），有兩篇專門談阿慶嫂的形象塑造及唱腔，[10]另外三篇阿慶嫂所佔的篇幅與劇中的主要英雄人物郭建光不相伯仲。[11]由此可見，即使在

6　文牧：《蘆蕩火種》（滬劇）（上海：上海文化出版社，1964），頁2-118。

7　郭漢城寫的〈試評京劇《沙家浜》的改編〉一文裡提到：「《沙家浜》的改編，除了加□戰士們的描寫以外，在原本已有的基礎上，更突出地刻劃了郭建光作為一個軍事指揮員的優秀質和才能。「可見郭建光的重要性是後來才加上的。」見《革命現代戲資料匯編》（三），頁80。

8　可見《沙家浜》的不同版本。

9　見〈《蘆蕩火種》為什麼能獲得成功？〉及〈再談《蘆蕩火種》為什麼能獲得成功？〉兩文，載《革命現代戲資料匯編》（三），頁68-76。

10　趙燕俠：〈力求準確地塑造革命英雄形象〉，《革命現代戲資料匯編》（三），頁85-90；趙燕俠：〈談《蘆蕩火種》中阿慶嫂的唱腔〉《革命現代戲資料匯編》（三），頁91-97。

11　郭漢城：〈試評京劇《沙家浜》的改編〉，《革命現代戲資料匯編》（三），頁77-84；北京京劇團《沙家浜》劇組：〈《在延安文藝座談

文革中，江青認為《沙家浜》裡應該突出郭建光，以他作為主要英雄人物，但是從當時的評論文章所討論的對象，可見英雄人物阿慶嫂的重要性即使不比主要英雄人物郭建光高，他們的重要性也是相約的、是難以分出高下的。值得注意的是這些評論文章都是刊登在《紅旗》、《北京日報》、《人民日報》這些黨的喉舌報上，它們的內容應該是要符合官方的意思的，可是從以上的分析可見事實並非如此，他們並不是只突出郭建光，而是同時突出兩個人物——郭建光與阿慶嫂，其原因是在劇中這二人的重要性就已經是不相伯仲，也許阿慶嫂在觀眾心中更為突出和受愛戴。也就是說「三突出」原則在《沙家浜》中沒有徹底地被貫徹。

　　至於《紅燈記》，它是由滬劇《紅燈記》改編過來的。原劇強調的是革命後繼有人，因此李玉和、李奶奶與李鐵梅均是重要人物。改為京劇後主題變成是李玉和與階級、民族敵人鳩山的對抗，要把密電碼交到柏山。在京劇本中李玉和是主要英雄人物，但李玉和除了在〈赴宴鬥鳩山〉一場形象比較突出外，其它時候，尤其是第五場〈痛說家史〉中，李奶奶與李鐵梅又是非常重要，他們三人在京劇《紅燈記》中至少可以說是平分秋色。加上有些時候京劇《紅燈記》並沒有完全貫徹三突出原則，尤其是在台上的位置，主要英雄人物或英雄人物並不一定是站在前方或正中，並不一定顯得高大、英勇。例如《紅燈記》第三場〈粥棚脫險〉李玉和正要跟磨刀人對暗號之際，日兵突然出現並搜查在場的人，李玉和「機警」地把密電碼收起來，讓敵人無法查到，日兵於是命令他離開，此時舞台上李玉和與日兵卻是站在同一條線上，看不出主次或正反。同樣在《紅燈記》第七場〈群眾幫助〉

會上的講話〉照耀著《沙家浜》的成長〉，《革命樣板戲論文集》（北京：人民文學出版社，1976），頁85-100。

裡鳩山到李家騙取密電碼時，他與英雄人物李奶奶和李鐵梅，在舞台位置上，沒有多大的分別，因此亦看不出誰是主，誰是次。（參見圖13,14）即是說在五部京劇樣板戲中，《紅燈記》也沒有徹底貫徹三突出原則。

二、樣板戲的幾個主題

上節所講的主要英雄人物在五部戲分別代表了共產黨領導的革命隊伍，他們是革命者或建設者的代表。這些主要英雄人物事實上不單靠「三突出」理論及亮相而被突顯出來，還有其他重要的元素，即他們與戲裡的黨、毛澤東（領袖）和群眾之間的關係。在樣板戲裡可以清楚發現革命者、群眾和領袖之間能連結在一起的原因在於階級，他們之間的友好是依靠「階級友愛」來維繫的。

革命者這一角色在上節已有介紹，下文將集中討論樣板戲的幾個主題：領袖、群眾和階級的問題。透過他們在什麼情況下出現、如何被描繪、在舞台上如何表現及與革命者的關係來分析問題。

（一）領袖（黨或毛澤東）

在樣板戲裡的黨可以分為具體及抽象兩類。具體的黨是指某一層級，如中央、省、縣等的組織或者某一個共產黨員，而抽象的黨則不是指某一層組織或人，而是他們一個共同的事業或理想的象徵。至於毛澤東，他本人從來不直接出現在舞台上，但卻無時無刻存在革命者或建設者和群眾的心裡。

革命者或建設者遇到困難的時候，往往就會想起抽象的黨或

毛澤東，有時候甚至念起毛語錄或帶領其他人一起念毛語錄，以作激勵。《沙家浜》第五場〈堅持〉，郭建光與其他新四軍傷病員在蘆蕩裡缺糧缺藥，又沒等到阿慶嫂來救援，在這樣困難的情況下，郭建光為要激勵眾人再堅持下去，於是念毛語錄：「往往有這種情形，有利的情況和主動的恢復，產生於『再堅持一下』的努力之中。」[12]而在五部京劇樣板戲裡，不管是歡樂或困難時，抽象的黨和毛都會被形容為紅太陽，發放萬丈光芒，甚至是行船的風，領航的燈。[13]

　　至於群眾，他們多把抽象的黨和毛形容為天上的太陽，是窮人的救星，是創造新社會的偉大旗手。《沙家浜》第二場沙奶奶向新四軍小凌和小王憶苦思甜時說她從前如何給地主壓迫，後來新四軍來到，他們得見光明，說「共產黨就像天上的太陽一樣！」又說：「沒有中國共產黨，早已是家破人亡！」接著小王說：「有了共產黨，咱們窮人就不怕他們了！」[14]

　　除了在革命者和群眾口中出現毛澤東之外，在舞台背景上及道具上也會出現有關毛的東西，例如《海港》第四場裝卸隊黨支部辦公室裡，掛著一幅毛澤東畫像，又在方海珍的桌上放一本《毛澤東選集》。[15]另外，第六場在階級教育展覽會的大門往外看，可見黃埔江對岸高大的廠房上，矗立著「毛主席萬年歲」的霓虹燈標語。[16]

　　在五部京劇樣板戲中，提及黨或毛的有革命者（包括主要英雄及英雄人物）和群眾，但他們彼此之間與黨和毛的關係卻有所

12　同上註，頁174。
13　參看《沙家浜》，頁170-171及《海港》，頁318。
14　《沙家浜》，頁142-143。
15　《海港》，頁304。
16　同上，頁325。

不同。

　　剛才提到，在五部京劇樣板戲裡黨（抽象意義上）和毛很多時候被形容為紅太陽、行船的風、領航的燈，又被形容為紅旗。[17]由此可見與抽象的黨和毛聯繫在一起的符號，為觀眾帶來的盡是為人帶來溫暖的、充滿希望的、有生命力的及激動人心的感覺，而這些符號都是從上而下地給人一些好處，作為普通人卻不能對它予以回報，即是說抽象的黨和毛澤東與革命者之間的關係是單向的，只有黨和毛可以幫助革命者，但革命者卻不能幫助毛或黨，他們只能聽命於毛或黨。

　　抽象的黨和毛對革命者的最大幫助是在困難時通過革命者帶著無限激情與他們以一種如直接對話的方式來給予革命者力量，這種能量實際上是精神上的，而非具體上的事情。《沙家浜》第五場〈堅持〉，郭建光他們被困蘆蕩無計可施時，作為主要英雄人物的郭建光深感為難，一方面分析沙家浜及敵人的情況，另一方面又要想辦法安撫眾士兵們的焦躁情緒，想到這裡舞台上突然出現一道紅光照著他，而他眼睛則堅定地望向前方，儼如看見光明大道（舞台上的表演，見下文「做手和感情」部分），接著便說：

> 毛主席黨中央指引方向，鼓舞著我們奮戰在水鄉。要沉著冷靜，堅持在蘆蕩，主動靈活，以弱勝強。⋯⋯漫道是密霧濃雲鎖蘆蕩，遮不住紅太陽萬丈光芒。[18]

[17] 參見《海港》，頁307。方海珍說全憑著紅旗指引的同時用手指掛在牆上的毛畫像。

[18] 《沙家浜》，頁170-171。

只要想起「毛主席黨中央」，郭即感到自己充滿力量，什麼難題也得以解決。《海港》第五場〈深夜翻倉〉方海珍找不到小麥散包，時間又快到，韓小強又不肯說出真相，於是她開始沉思問題所在，有感於他們工作的重要性，但對問題卻又毫無頭緒，正是「情況急，時間緊，從何著手方能制勝難下結論」時，眼中突然充滿希望，人也豁然開朗，原來是想起黨（抽象的），她說：「想起黨眼明心亮頓時振奮」，然後有力地說要頑強挺進，誓要「全勝收兵」[19]方海珍也是想到黨，與之對話後立即力量充沛，對解決問題充滿信心。

雖然所有革命者或建設者都可以從黨（抽象的）和毛中獲得力量，但他們（革命者）之間卻又有分別。前文提到《沙家浜》的英雄人物阿慶嫂比起主要英雄人物郭建光更能給予人們深刻的印象，即使如此，作為英雄人物的革命者阿慶嫂與領袖的關係跟作為主要英雄人物的革命者郭建光與領袖的關係還是有差別的。在《沙家浜》整齣劇裡，阿慶嫂只有一次從領袖身上直接得到力量，那就是在第六場〈授計〉中，她無法去幫助被困的新四軍，正感為難，突然「耳旁彷彿響起《東方紅》樂曲，信心倍增」，又激昂地叫「毛主席」，然後說：「我定能戰勝頑敵度難關」。[20]郭建光則有很多次表示他能經常從領袖身上得到力量。而且只有作為主要英雄人物的革命者的他，才有資格念毛語錄，《海港》與《奇襲白虎團》兩戲情況也是一樣。[21]念毛語錄的意

19　《海港》，頁318-319。
20　《沙家浜》，頁178。
21　《海港》裡方海珍經常說起毛教導然後念毛語錄：「階級鬥爭必須年年講、月月講，天天講」，又她遇困難時，想起抽象的黨立即「眼明心亮，頓時振奮」有力量與敵人鬥爭。見《海港》，頁306，318，其它例子可見頁334，337。有關《奇襲白虎團》的例子可見頁476，479，498，504。

義在於毛澤東是一個具體的人，更容易被人想像，而且懂得在特定情況下念一句與此情況相對應的毛語錄的革命者，表示他能把抽象的力量，引到具體的情境之中來領導其他革命者與群眾解決當下的問題。這種情況正如在第三章提到的紅衛兵的情況一樣，他們在文革中不僅能熟讀《毛主席語錄》，同時也能在每一個場合背誦適宜的語錄，從而顯示他們精通毛主席的思想、「無限忠於毛主席」，是真正的革命者。

　　但是五部戲中《智取威虎山》在這點上卻是例外，除了由主要英雄人物楊子榮提及黨和毛澤東外，另一位革命者參謀長亦常提黨及毛，甚至當他們倆在一起的時候，仍是由參謀長來唸毛語錄，而不是楊子榮唸。這種情況的出現可以說是更合乎情理，因為在劇中參謀長的軍階比楊子榮高，解決問題的人亦應該是他，而且，另一個原因是《智取威虎山》是根據原來小說《林海雪原》改編而來，小說以少劍波（即《智》劇中的參謀長）為主角，又著重寫他的少年英勇及機智，攻威虎山的策略及指揮都由他負責，但改編為京劇後，他由主變次，他在京劇中的重要性更是隨著不斷的修改而遞減，從原來有姓有名的人物變得連名字也去掉，只剩下一個軍銜，而楊子榮卻變為主角，在京劇中楊有時候更充當指揮人。這點說明在樣板戲那個要突出主要英雄人物（《智》劇是楊）的原則下，楊的重要性已逐漸增加，遠遠超過少劍波（參謀長），他的英雄氣概也越來越強烈，使人留下最深刻的印象，結果正如上文曾提及這某些劇情有點不大合乎情理，但它已越來越接近樣板戲的整體創作原則。

　　群眾與領袖的關係則與前者有所不同，他們也會口中說出黨和毛澤東，但他們多是在向別人表示對黨和毛的感謝時提起，是以第三人稱的方式提起黨和毛，如《沙家浜》中沙奶奶向小王、

小凌提到她家如何受地主壓迫，最後得到共產黨的幫助，「解放」見天日，說「共產黨就像天上的太陽一樣！」[22]這種提起黨和毛的形式並不是你（黨、毛）我直接對話，而是我向你陳述或轉述他（黨、毛）的恩德、好處。他們跟領袖的溝通方式與革命者跟領袖的溝通方式確是不同的。

最後有一點要交代清楚的是，在五部樣板戲裡很明確地可以看出創作者故意把兩個不同的概念混在一起或使之等同，其中一個是把抽象的黨和毛澤東等同，另一個是將民族問題與階級問題相提並論（詳細討論請見下文）。

上文已經提及樣板戲中往往會把毛澤東比喻為紅太陽，同時也把抽象的黨比喻為紅太陽，從邏輯上推論，既然毛是紅太陽，黨也是紅太陽，那麼毛自然等同於黨。另外，樣板戲裡經常把毛與黨並稱，如「毛主席共產黨」，[23]在文字意義上，造成密切不可分開的關係。

（二）群眾

正如引言部分已指出，毛澤東一向都是信賴群眾的，而且到了六十年代中期，他對群眾的信賴程度不斷在增加，到文革發動前夕，他更認為群眾可以不受黨的中央領導。但這裡說的不受黨的中央領導並不代表群眾可以不受任何人領導，取替黨領導群眾的可以是毛本人或對毛忠心的人。

樣板戲裡的群眾並不是指所有人，算得上是群眾的都屬於一

[22] 《沙家浜》，頁142-143。
[23] 《智取威虎山》裡楊說：「毛主席、共產黨會給我們作主的」，頁18；《沙家浜》裡郭說「毛主席黨中央指引方向」，頁170；《紅燈記》裡李玉和說：「共產黨毛主席導人民鬧革命」，頁110。

個階級——無產階級，他們全是窮人。另外，群眾這個概念只有階級的分別而沒有民族的分別，例如《奇襲白虎團》中所有群眾都是朝鮮人。

　　群眾在五部京劇樣板戲裡佔有相當重要的份量，差不多每部戲都有專門為之設計的一場戲。他們往往是受苦、受壓迫的人，英雄人物在為革命事業努力時，遇上困難，則需要通過他們的協助，取得最後勝利。

　　五部戲中《智取威虎山》及《紅燈記》均有一場以群眾來起名的。《智取威虎山》第七場起名為〈發動群眾〉，戲中參謀長說：「我們不發動群眾，就不能站穩腳跟，消滅座山雕」，[24]另外，《紅燈記》第七場的名字——〈群眾幫助〉，更充分表現出群眾的重要性。《奇襲白虎團》與《沙家浜》雖然沒有直接以群眾來作為某場戲的名字，但從內容可以很明顯看出某一場戲是以群眾為主的。《奇襲白虎團》第八場〈帶路越險〉寫朝鮮群眾之一的崔大嫂冒險跑到接近敵人總部的青石里探路，並帶領中國志願軍走過險路到達他們的目標白虎團總部。[25]至於《沙家浜》的第二場〈轉移〉除了講軍民關係非常好之外，重點又在寫群眾如何照顧受傷的新四軍，日本軍要「掃蕩」沙家浜時，群眾設法幫助受傷的新四軍躲起來、又為他們提供食物、更勇敢地與日兵搏鬥，把日兵砍死。[26]至於《海港》雖然沒有專門為群眾設置一場戲，但它依然非常強調群眾的重要性，只是分散在整部戲裡而已。方海珍在第二場〈發現散包〉就說：「要是沒有毛主席的教導，同志們的幫助，我這副肩膀早就壓塌囉！」，此外，在第五

[24] 《智取威虎山》，頁46。

[25] 《奇襲白虎團》，頁524-527。

[26] 《沙家浜》，頁141-149。

場〈深夜翻倉〉中講：「解疑難需依靠碼頭工人」，[27]處處強調群眾的重要性。

在《智取威虎山》一劇中的群眾，都是受著土匪的壓迫，常獵戶妻母被殺害，自己又被土匪抓去，留下女兒，後來逃脫了則要女兒裝啞巴，住在深山之中；李勇奇則妻兒被殺，給土匪掠走，剩下老母親。然而，楊子榮他們最後能成功攻打威虎山卻是靠他們，常獵戶因為熟悉地方，於是告訴楊上山的道路及在漫天雪地的情況下為楊帶路，接著又告訴楊敵人有一幅聯絡圖，楊因此得到它並將之作為送給土匪座山雕的禮物以取得對方的信任。另外，參謀長等人又得到李勇奇等群眾教授滑雪技術，才能下山打敗土匪。其他戲也有同樣情況。[28]可見群眾對於革命者完成任務及取得勝利起了非常重要的作用。

革命者與群眾之間是親人的關係，他們互以此稱呼對方。《沙家浜》中阿慶嫂及沙奶奶曾多次親口稱新四軍為「親人」，[29]其它戲如《紅燈記》、《智取威虎山》、《奇襲白虎團》革命者與群眾同樣也互稱「親人」。[30]但這種親人並非血緣上的親，而是同樣受苦、受壓迫、有共同志向，說明白了就是階級的親。

革命者與群眾之間是親人的關係，他們在完成革命任務的時候是互相幫助的，換言之，他們之間的關係是雙向的，而非如領袖與革命者及與群眾的關係是單向的。正如上節提到革命者需要從領袖身上得到精神上的力量，他有了這種力量後便把它化到具

[27] 《海港》，頁294，303，318。
[28] 《智取威虎山》，頁7-73。
[29] 《沙家浜》，頁142，167，177，190。
[30] 《紅燈記》，頁89，96；《智取威虎山》，頁48；《奇襲白虎團》，頁480，487。

體事情上；在具體的事情上革命者處理問題的辦法是調動、帶領群眾，讓群眾幫忙解決具體問題。即是說，革命者是站在領袖與群眾之間的一個中介人物。群眾沒有革命者從領袖處得到力量後的發動，對革命事業則無所作為；但革命者如果只得到領袖的精神力量，而沒有群眾在具體事情上作出的貢獻，也不能完成任務。

《沙家浜》裡的阿慶嫂為要幫新四軍傷病員而感困難時說：「毛主席！有您的教導，有群眾的智慧。我定能戰勝頑敵度難關。」[31]另外，《海港》裡的方海珍一時無法解決散包、掉包的事情時說：「想起黨眼明心亮頓時振奮，解疑難需依靠碼頭工人。他們能山頭踩出平坦路，他們海底撈出繡花針。……這一仗一定要全勝收兵！」[32]從這兩個情況可看出領袖與群眾對革命者解決困難的重要性，一個是精神力量，一個是具體事情上的好助手，但要注意的是群眾必須經革命者的發動才能起到作用。

（三）階級

在樣板戲裡把上文提到的革命者、群眾和領袖連結起來的是階級，他們之間是以階級友愛來維持關係的。然而構成一部完整的樣板戲，除了有以上三者之外，還有一個重要元素，即反面人物。雖然三突出原則主張不要突出他們，但又不能缺少他們，否則無法與主要英雄人物，英雄人物等做成對比，同時一場「尖銳」的階級鬥爭亦不能展開，要知道五部樣板戲雖然題材不一，但不管它的背景為何，最後強調的依然是一場階級鬥爭。階級是樣板戲裡最重要的元素。但是戲裡並沒有區分什麼工人階級、農民階級、民族資產階級等的不同，而只有無產階級及非無產階級

[31] 《沙家浜》，頁178。
[32] 《海港》，頁318-319。

或資產階級的分別。這是一種簡單的二分法，以此標準來區分敵我。凡屬於無產階級的，就是朋友，彼此之間有階級友愛。相反，凡屬於非無產階級及資產階級的就是敵人，要透過階級鬥爭把他們打倒。換言之，在樣板戲裡就只有敵我之分，不是朋友就是敵人，沒有其他選擇。

五部京劇樣板戲按內容所牽涉的時間可分三個不同時期，一個是抗日戰爭，另一個是國、共內戰，還有一個是新中國建立以後。《紅燈記》及《沙家浜》寫的就是抗日戰爭時期，前者寫共產黨員李玉和為了保護密電碼安全送到柏山游擊隊，與日本人鳩山進行鬥爭，雖然故事背景是抗日時期，但是故事最終解決的不僅是民族問題，而是階級問題。《沙家浜》也是同樣的情況，阿慶嫂、郭建光要對付日兵及漢奸，但他們與日兵、漢奸之間卻又不單只是民族的衝突，最後還是階級的矛盾。[33]故事涉及國、共內戰的是《智取威虎山》，楊子榮與參謀長等解放軍到東北山林裡打土匪，戲裡把土匪形容為剝削階級，壓迫當地窮苦人民，最後由解放軍與他們進行階級鬥爭把他們消滅，「解放」人民。[34]《奇襲白虎團》及《海港》兩劇的背景都發生在建國之後。《奇》劇寫中國人民志願軍到朝鮮幫助他們抵抗美國及南韓的進攻，志願軍與朝鮮人民屬於不同民族，但他們卻因為是相同的階級而互相友愛、幫助，與被形容為階級敵人的美國軍等鬥爭，賦予一場國際戰爭以階級鬥爭的內容。[35]《海港》寫方海珍及其他碼頭工人發現有人故意把玻璃纖維混進出國的小麥裡，又把小麥

[33] 《紅燈記》，頁81-130；《沙家浜》，頁137-200。

[34] 《智取威虎山》，頁7-73。《智》劇把座山雕看成是代表「大地主、大資產階級」的國民黨收編了的兵，正與無產階級，窮苦人形成階級對立。

[35] 《奇襲白虎團》頁469-532。《奇》劇把美國人看成是資產階級發展到極點的帝國主義者，那麼他們自然是無產階級的階級敵人。

與稻種掉包，影響國家的聲譽，而這個故意破壞的人就是曾被美、蔣聘用的階級敵人，於是方海珍等碼頭工人便與他展開一場階級鬥爭。[36]

以下將把《紅燈記》、《沙家浜》及《海港》分別作詳細的分析，探討樣板戲中階級的問題。

剛才提到，在樣板戲裡的階級表現為簡單的二分法，要麼是朋友，要麼是敵人，對待朋友以階級友愛，而對待敵人則以階級鬥爭。《紅燈記》第五場〈痛說革命家史〉李奶奶、李鐵梅與鄰居慧蓮及田大嬸互相照顧，慧蓮他們沒東西吃的時候，鐵梅他們便主動送食物給他們，不分你我，儼如一家人，鐵梅和李奶奶分別說：「不拆牆咱們也是一家人」及「咱們兩家不分你我」[37]這話正好反映他們的關係。然而他們兩家能不分你我並不是甚麼鄰居感情，而主要是因為他們「兩家是同仇共苦的工人」。[38]另外，在第九場〈前赴後繼〉中，李鐵梅的奶奶和爹被殺後，鄰居慧蓮及田大嬸主動來幫她逃走，田大嬸她們幫鐵梅的原因非常簡單，就是：「窮不幫窮誰照應，兩顆苦瓜一根藤。」[39]這裡明顯可知她們之間能彼此幫助，主要因為她們都是窮人，都是工人，換言之她們是同一階級，因此彼此互相愛護。

除了與鄰居間存著階級友愛之外，李玉和，李奶奶與李鐵梅這一家人，看上去是家裡家人與家人之間的愛，但原來他們並不是真正一家人，而是三個異姓的人組成的家庭，他們縱使已共同生活了十七年之久，但是他們之間的相親相愛卻不是類似血緣的

[36] 《海港》，頁285-338。
[37] 《紅燈記》，頁97。
[38] 同上，頁98。
[39] 同上，頁126。

親情,而是階級的感情。第五場李玉和被捕時,臨與李奶奶分別前,兩人是「緊緊握手,相互鼓舞:堅持鬥爭。」[40]這種離別的方式很明顯並不是一般母子的道別,這裡親情已轉化為同志間的感情。在第八場〈刑場鬥爭〉裡李玉和對李鐵梅說的話,更達到點題的作用,他說:「人說道世間只有骨肉的親情,依我看階級的情義重於泰山。」[41]在李奶奶告訴鐵梅家史前,他們一家十七年來看上去充滿了骨肉的親情,但到最後李玉和臨死前,告訴鐵梅他們之間雖然不是親生父女,但這並不妨礙他們之間的友愛,因為他們都是同一階級,可以用階級的情義來維繫感情,階級的感情甚至勝過骨肉親情。

《沙家浜》在內容上雖然沒有《紅燈記》般引人入勝及沒有那麼多傳奇色彩,而且也沒有以言詞直接說出階級友愛是維繫同一階級的人的關係,但它卻專門設計了一場戲表現這種階級友愛,又在舞台表演上特別要求演員表現這點出來。《沙家浜》第二場〈轉移〉裡群眾沙奶奶等人與新四軍傷病員之間互相照料、幫助,他們之所以如此,就是因為大家都是勞動人民,是同一階級。[42]另外,在第五場〈堅持〉中,要求傷病員們之間互相帶著階級友愛,共同渡過難關。[43]

至於對待敵人的時候,則便用階級鬥爭。不管任何時代背景,樣板戲的重點最終還是歸結為階級鬥爭。《紅燈記》和《沙家浜》的背景是抗日戰爭時期,可是最終要解決的並不是民族問題,而是階級問題。在這兩部戲裡很少強調中日兩個民族的對

[40] 同上,頁101。
[41] 同上,頁122。
[42] 《沙家浜》,頁141-149。
[43] 同上,頁171。

立，更多是帶階級性地講窮人或工人與富人或地主的矛盾對立。《紅燈記》第五場李奶奶告訴鐵梅紅燈的事時，強調的是：「這盞紅燈，多少年來照著咱們窮人的腳步走，它照著咱們工人的腳步走哇！」窮人、工人是階級的，而非民族的。此外，又把與軍閥對抗，鬧工潮的事與李玉和對抗日本人的侵略的事混在一起，說：「記下了血和淚一本帳」。[44]工潮是工人受剝削階級的壓迫而起來與之對抗，涉及的又是階級的問題，而李奶奶把日本人的壓迫與國內剝削者的壓迫等同，又一次把民族問與階級問題並列。《沙家浜》的情況也一樣，在第二場裡，沙奶奶向新四軍小王和小凌憶述他兒子的事情時，強調的是她家如何貧窮，受地主的壓迫，卻一點也沒有提日本人如何壓迫中國人。[45]

　　在《紅燈記》裡更可以發現就是中國人與日本人面對面針鋒相對的時候，亦不強調彼此民族的不同，而強調階級的不同。第五場鳩山派他的手下藉請李玉和回去喝酒敘舊為名來把他抓回去時，李奶奶請李玉和喝酒，鳩山手下對她說酒宴上有的是酒，李奶奶不說中國人喝不慣日本酒而回應說：「窮人喝慣了自己的酒」。李玉和在第六場〈赴宴鬥鳩山〉上處處要向鳩山表明他們之間的不同，而這種不同只是中、日的不同，更重要是闊大夫與窮工人的不同，即階級的不同。鳩山想與他敘舊說當年曾替他治病，李玉和即說：「那個時候，你是日本的闊大夫，我是中國的窮工人，你我是『兩股道上跑的車』，走的不是一條路啊！」[46]

44 《紅燈記》，頁95,105。

45 《沙家浜》，頁142-143。另外，郭建光講不可讓日寇在祖國上逞凶狂時提到的祖國不單是屬於中國人，而是屬於勞動人民，見《沙家浜》，頁144。

46 《紅燈記》，頁100，106。另外，李玉和面對鳩山這個日本人不斷強調自己是窮工人，而不強調是中國人。而李奶奶在第七場裡，面對鳩山富

　　另一點可更明顯知道這兩部戲最終要解決的是階級問題，而非只是民族問題的是看劇中人想起最後勝利時的情境。《紅燈記》第八場〈刑場鬥爭〉李玉和期待勝利的來臨時說：「但等那風雨過，百花吐豔，新中國如朝陽光照人間。那時候全中國紅旗插遍，想到此信心增鬥志更堅！」[47]紅旗代表領導無產階級的共產黨，即是說屆時除了是民族的勝利外，更重要是階級的勝利。《沙家浜》也有同樣的場面，郭建光認為勝利時應該是「雲開日出，家家都把紅旗掛」。[48]

　　最後一點要注意的是，兩部戲都把民族與階級問題放在一起談，並以此手法巧妙地把民族國家的問題轉化為階級的問題。李鐵梅在第五場說她爹爹、表叔不怕風險是因為要：「救中國，救窮人，打敗鬼子兵」救中國與救窮人是兩回事，但在這裡卻變成一回事。另外，李奶奶更直接將階級民族並列說：「階級仇民族恨湧上心頭」，[49]《沙家浜》裡也有模式完全一樣的一句話，這話是郭建光所說的：「階級仇民族恨燃燒在胸膛」。[50]這裡階級與民族問題悄悄地連合在一起，原來是抗日戰爭裡的民族問題，卻與階級鬥爭的問題聯繫起來。

　　《紅燈記》與《沙家浜》雖然同樣是把民族問題與階級問題聯繫起來，但前者比後者顯得更為明顯。《沙家浜》裡的敵人只是一班漢奸，彼此都是中國人，日本人直接出場與革命者鬥爭的

貴榮華的誘惑時，她說：「窮苦人淡飯粗茶分外香」，再三強調彼此階級的不同。見《紅燈記》，頁106，108，116。

[47]　《紅燈記》，頁119。

[48]　《沙家浜》，頁148。另外，沙奶奶在〈斥敵〉一場說百姓只有在「紅旗舉處歌聲朗」時才見天日，最後還是一種階級的勝利、階級的解放。

[49]　《紅燈記》，頁96，120。

[50]　《沙家浜》，頁17。

機會很少，但《紅燈記》裡的主要敵人正是另一個民族的人——日本人，但戲裡強調的是還是階級問題，所以說《紅燈記》比《沙家浜》在這問題上表現得更明顯。

事實上，《紅燈記》與《沙家浜》皆以三、四十年代抗日戰爭時期為背景，本來強調的應該是民族的問題，但是這些內容到了文革時期，重點卻有所改變。文革時期裡投射出來的關於三、四十年代的形象，階級鬥爭才是主要的問題，民族變成次要的東西。

講階級問題最典型的莫過於《海港》，它反映了階級鬥爭在新時期，即建國後（六十年代初）的面貌。

《海港》的主題是國際主義，在戲裡國際主義的意思是支援世界革命，而世界革命即把毛澤東的革命思想傳送到全世界。方海珍在第六場〈壯志凌雲〉裡說：「全世界鬧革命風起雲湧、覺醒的人民心連著心。毛澤東思想東風傳送」。[51]新中國支援世界革命的原因在於，世界革命與以往中國國內情況一樣，都是不斷進行階級鬥爭，人民反對美帝主義進行直接鬥爭，現在是方海珍他們支援其它不同地方（如非洲）的人民與美帝國主義鬥爭。即是說中國要與「帝修反」作階級鬥爭，同時全世界（屬於階級兄弟）的國家，正如前文提到樣板戲裡是以簡單的二分法來區分敵我，要麼是階級敵人，要麼是階級兄弟的情況也是如此。換言之，《海港》告訴我們在不同的空間裡都充滿著階級鬥爭。

除了在不同空間裡充滿階級鬥爭外，在不同時間裡也一樣。戲裡說以往（解放前）如此，[52]現在的中國雖然是和平建設的時

[51] 《海港》，頁334。

[52] 方海珍在提醒趙震山不要把階級鬥爭的觀念淡忘時，說解放前，他們到碼頭上來當鍬煤工的時候，吃過不少苦，受帝國主義者壓迫過著如牛馬

代，但情況也一樣，[53]甚至將來也不會改變，[54]到處還是充滿階級鬥爭，所以《海港》在開始與結尾提出中共八屆十中全會上毛講的話：「階級鬥爭，必須年年講、月月講、天天講。」[55]一點也不可忘記階級鬥爭。

關於階級鬥爭的問題，毛澤東早在五十年代後期即認為在無產階級專政下還要繼續革命，而從某種程度上講，這裡所說的革命是指一種階級鬥爭。[56]那麼毛澤東必需要對不斷出現的階級敵人做出解釋。對毛來說在社會主義的社會裡，還會產生資本主義的原因有三，分別是經濟、意識形態及政治方面。

在政治因素方面，毛澤東早在一九五五年就注意到農村的土改留下了階級不平等的問題。他還提出了在所有制（the system of ownership）和資源分配方面體現了城鄉兩極分化，更有趣的是他竟把城市的無產階級置於剝削鄉村農民的位置，認為他們如同資本主義社會裡與無產階級對立的資產階級。毛在五八年及以後又提出另一個導致資產階級出現的經濟原因，他說社會上所有工資制都是不平等的，都會導致兩極分化和新剝削階級的產生，只有實行按需分配才能解決問題，可惜實行這個制度的人民公社失敗了，使他更加擔心。[57]

般生活。見《海港》，頁305。

[53] 方海珍告訴趙震山不要「麻痺大意」，「聽不見階級敵人霍霍的磨刀聲」，要時刻刻記著有階級鬥爭。見《海港》，頁306。

[54] 方海珍抓到在碼頭上的階級敵人錢守維之後，對其他工人說：「錢守維雖然抓起來了，可是還會有新的錢守維。」意思是說階級敵人會不斷出現，將來也繼續有階級敵人。見《海港》，頁337。

[55] 《海港》，頁306，337。

[56] John Bryan Starr, *Continuing the Revolution: the Political Thought of Mao* (Princeton: Princeton University Press, 1979), p.97.

[57] 同上註，頁123-124。

在意識形態方面，毛澤東強調了兩個因素。一個是社會主義體系受到在意識形態上與社會主義不相融的資本主義社會的包圍，是社會主義制度內貪污腐化產生的重要原因。另一個是毛常說的「舊社會的習慣的勢力」。在社會主義社會，青年人的社會化不可避免地是通過知識分子進行的，而這個群體是最可能受來自外部和歷史上的資產階級思想的影響的。這是毛認為資產階級還會再產生的另一原因。[58]

在政治方面，毛澤東不僅擔心階級背景可疑的人在組織中行使權力，而且他還相信在組織中行使權力會令一個階級背景良好的人變成資產階級。毛認為當當權者脫離群眾，擺「官架子」，最後完全是為了關心、維護他們自己的地位及其相關的津貼，那麼他們就擁有資產階級的特徵。這一方面的問題是毛澤東認為無產階級領導下仍然會出現資產階級的最重要的一個原因，亦是「文革」時的首要問題，因而當時他號召「不僅要在組織上，而且要在政治上、思想上和理性上『戰勝』一小撮走資本主義道路的當權派。」[59]文革首先要處理的就是黨內的當權派。

值得一提的一點是，《海港》裡提到在和平建設階段，階級劃分標準與以往的不同。在和平建設裡階級的劃分標準分兩種：一種是思想上的，另一種是出身方面的。

在《海港》裡所謂「根正苗紅」的年輕人，不一定毫無疑問的是階級兄弟，他們的思想如果發生了變化，就有可能成為階級敵人，戲中的韓小強是碼頭工人的後人，他總想到發展個人的理想，不但不參加碼頭的「突擊搶運」，也不參加「班後會」，說什麼「八小時以外，是我的自由」的話，高志揚問他「這種話

[58]　同上註，頁124-125。
[59]　同上註，頁126-127。

像咱們無產階級說的嗎？」韓小強即回應說：「我，碼頭工人的兒子，紅旗下長大，你說我不像無產階級，難道我像資產階級呀？」劇情繼續發展下去，韓這位碼頭工人的後代，承認自己「沾染了資產階級壞思想」。[60]但像他這種工人的後代，縱然思想上發生毛病，還是可以改正過來的。方海珍發現韓小強有問題時，對他的舅舅馬洪亮說要把他帶到階級教育展覽會去，她說「定把你（韓小強）無篷的船兒拖回港」，即是說要把他改好。當韓小強知錯後，方海珍說：「同志們了解你，黨支部相信你，你咱們碼頭工人的後代呀！」高志揚亦說：「咱們工人有錯就改嘛！」[61]凡屬工人的後代思想上有問題還是能改好的。

但是出身不好的人又如何呢？《海港》裡已經是和平建設時代，每個人都參與勞動，建設國家，那麼那些以往出身不好的人應該受什麼樣的對待呢？他們能否成為階級兄弟？方海珍他們發現散包的事情後，討論事情來源時，方已懷疑是「出身不好」的錢守維做的，趙震山卻說：「咱們不能總拿老眼光看人！聽調度室的同志們說，解放後經過幾次運動，他已經老實多了。」方聽罷立即說趙震山「近來階級鬥爭的觀念淡薄了」，言下之意是他沒有提防錢守維是不對的，雖然經過改造也不一定能改好。[62]後來方海珍與馬洪亮、韓小強在第六場〈壯志凌雲〉中即明確講錢守維過去是「美國佬、日本強盜、國民黨反動派」，是幫敵人壓榨工人血汗的賬房先生，雖然他現在也參與勞動，但他卻「心懷不滿，妄想變天」，與他們那種「熱愛黨、熱愛毛主席，對社會主義事業無限忠誠」的工人並不一樣，他嘴裡「喊著擁護社會主

[60] 同上，頁301，333。
[61] 同上，頁316，331，336。
[62] 同上，頁305。

義，心裡卻念念不忘他的外國主子」[63]事實上在這場戲裡，方海
珍他們還沒有證據證明錢守維就是搞破壞的人，但是他們認定錢
守維「出身不好」，他的「壞思想」一定不能改變。最後，方海
珍他們確實發現錢故意把玻璃纖維混進小麥包裡，而且還把小麥
包與稻種混亂，於是錢畏罪潛逃，但為高志揚抓住，並搜出他的
「美國大班的獎狀、日本老板的聘書、國民黨的委任狀」。[64]方
海珍她們從開始便認為錢是階級敵人，要破壞碼頭的工作，然後
整套戲就在找證據，與他作鬥爭。可見只要是出身不好的人就算
他經過教育改造參與勞動，但是他的思想還不能改好，不可能被
劃為階級兄弟，他們永遠都是階級敵人，值得人民提防，並應
對他們進行階級鬥爭。即是說判斷階級的標準是人心裡的傾向或
動機。

　　《海港》裡還有一個特別的現象，就是全劇都貫穿著一種
非此即彼的思維模式。首先是將階級進行簡單的二分法的問題，
上文已經分析，這裡不再重覆。從這個二分法衍生出來的問題是
過度簡單化的問題，二分法是非敵即我，但敵人原來應該可以分
很多不同的種類，可是戲裡卻沒有嘗試分辨，把他們看成是一夥
的，就是到六十年代才在中國出現的修正主義，[65]戲裡也把它與
帝國主義、反動派混為一談。[66]

[63] 同上，頁329。

[64] 同上，頁336。

[65] 毛澤東認為持右派思想的人會經過一個資產階級化的過程，這個過程一
　　旦完成，他們即會以馬克思列寧主義的詞句來為他們自己的意識形態作
　　辯護，並以此作為他們的合法化的理據。這就是他所說的修正主義。見
　　Continuing the Revolution, p.125。

[66] 馬洪亮、高志揚等說起錢守維時，總是把他一併說成是美國老、日本強
　　盜、國民黨反動派等。見《海港》，頁329-336。同時劇中也把帝國主
　　義、反動派、修正主義合起來講，沒有給予任何區分，例如方海珍說要

其次是把一個具體的問題上升為原則的問題。劇中把一個散包的事情，說成是政治事故，是階級敵人蓄意破壞由無產階級領導的中國的國際聲譽，搞毀革命的工作。[67]又把韓小強摔掉工作證的事情上升為摔掉了革命的原則高度來。[68]同時，也把韓小強嫌棄碼頭工人的工作，想做個海員以完成自己的理想的問題，上升為服從集體利益還是為了個人利益的原則問題。[69]這些完全是把問題極端化的表現。

三、舞台上的表演

有關「三突出」在舞台上的表演，如動作、位置、化裝等，前文（本章第一節）已述，這裡不再重複。下文將從四方面討論舞台上的做手、感情、道具、衣著和音樂四方面。

（一）做手和感情

五部樣板戲裡提到階級敵人時最常出現的人物動作是有力地手握拳頭橫放胸前，而表情上則是雙眉緊鎖、咬牙切齒。這些動作及表情配合人物的厚重、強壯的身體，表現出一種陽剛之氣。值得注意的是表現、流露這種陽剛氣的並非全是男性，女性在這方面的表現更受注視，而且更為重要。大多數人都認為文革中的女性並沒有特別的女性特徵，但在樣板戲裡的女性形象卻富有女性特點（海港裡的方海珍除外），只是個子比較強壯，並不是所

「狠狠打擊帝修反」。見《海港》，頁311。

[67] 《海港》，頁305，311，318，323。

[68] 同上，頁328。

[69] 同上，頁333。

謂的中性化，辨不出是男是女。例如《紅燈記》的李鐵梅，有一束長頭髮，而且頭上還繫有一條紅頭繩，穿紅底小白花的上衣。《智取威虎山》中，常寶髮型與李鐵梅幾乎是一模一樣的，身上穿的是一件全紅衣服，而且她的腰部還束了一條皮帶，充份顯露了女性細小的腰部。（見圖15-17）這些具有女性特徵的女角，在擁有陰柔一面之餘，同時又能表現陽剛之氣，透過這種形象去描寫她們對階級敵人的仇恨及與階級敵人的鬥爭時，便更能顯示出力量的強大。

　　至於戲裡的革命者與群眾在舞台上提起毛澤東或黨（抽象的）的時候，表現又如何呢？五部戲中，不管那一部，革命者與群眾提起毛澤東或黨（抽象的），都是心情激奮、力量及信心大增，而且是無限深情地身體微向前傾，嘴角露出微笑，眼睛微向上望，雙手提高到胸前或高舉過頭，彷彿看到了光明，救世主一般。（見圖18-22）甚至《海港》裡因受敵人唆擺而染上「資產階級壞思想」的韓小強，在提起毛澤東或黨時，也不例外地流露出仰慕的神情，做出以上形容的神態。（見圖23）有些時候他們單提到毛澤東，那時舞台上便會配合以紅光照射、陽光穿越雲間透出光明來或者是伴隨著「東方紅」的音樂旋律。（見圖24-28）

　　另外，當所有正面人物在一起商量問題或要去與敵人鬥爭的時候，他們在舞台上除了在「三突出」一節裡說的中間或舞台前方的位置由主要英雄人物佔據外，當他們經過討論並下了決定後，或下定決心要與敵人作戰時，便會排列成一個非常有層次的隊伍，能清楚看出高低、上下、前後及中心與邊緣的層次。《沙家浜》第五場〈堅持〉最後一幕郭建光與眾士兵決定要學青松般與惡劣環境鬥爭時，即排列成一個層次鮮明的階梯式的隊伍，主要英雄人物郭建光站在最高處，手握拳頭高舉向天。其他士兵則

擺出一個弓步從高到低分成四排，手握拳頭橫放胸，堅定地看著遠方。[70]（見圖29-30，34）他們所排列的隊伍，猶如一座雕像。

（二）道具

五部樣板戲裡出現了不少道具，這裡要談的是對「革命事業」有用處的東西。《紅燈記》中最主要的道具是紅色的號誌燈，專用來識別「革命同志」的身分，同時還出現過用紙剪成的紅蝴蝶，作為告訴其它革命者情況是安全還是危險的識別記號。（見圖31-32）《沙家浜》裡也出現了一塊以紅底黑字造成的「春來茶」店號牌（見圖33），它的作用與《紅燈記》的紅蝴蝶一樣，用來識別安危。另外，這兩部戲再加上《奇襲白虎團》，在與階級敵人作戰的場面上，手上拿著的槍均繫上紅綢（見圖34-36）。而五部樣板戲在最後打敗敵人，勝利的一刻，不管任何時期（抗日戰爭或社會主義建設時期）或任何地點（中國或朝鮮），均有紅旗高掛、隨風飄揚的一幕，《海港》及《沙家浜》裡更有紅太陽在眾後面高高升起的情境。（見圖37-41）

這些東西不管是剪紙、號誌燈或旗等，都有一個共同的特點，就是它們全是紅色的。（紅色的意思下文會再討論）

還有一點要注意的是，五部戲中，以《海港》的道具為最多，繼有毛澤東畫像的直接出現在舞台上（見圖42），又有以紅色霓虹燈寫的「毛主席萬歲」橫牌作為佈景（見圖43）。此外，也把階級鬥爭的主題直接地以實物呈現出來，如以紅底白字寫的

[70] 樣板戲裡這類場面非常多。同樣在《沙家浜》裡郭建光與眾士兵在第八場〈奔襲〉裡除了有像內文所講郭建光站在最高處那樣外，還有郭站在眾士兵中間，突顯出來。另外，《奇襲白虎團》第八場〈帶路脫險〉眾士兵與韓大年手持手槍，做一個弓步的姿勢排列在後，而嚴偉才則筆直地站在最前方。

「階級教育展覽會」的橫牌（見圖44），又有內容強調「階級鬥爭要年年講、月月講、天天講」的中共八屆十中全會的會議公報（見圖45），還有以紅底白字寫的「毛主席語錄『將革命進行到底』」的標語的出現。（見圖46）《海港》創作者透過這種文藝作品，塑造毛澤東的崇高地位，同時也直接強調階級鬥爭的重要性。

（三）衣著

　　《紅燈記》的李鐵梅從出場到第五場完結都是穿著一件紅底白花上衣，灰長褲（見圖47），但第七場開始時她卻換了一件藍底白花上衣、全紅長褲（見圖48），同場追完磨刀人回來後又換了一件全紅的上衣（見圖49）。《沙家浜》中阿慶嫂在第一場剛出場要接應新四軍傷病員時，穿的是全紅上衣（見圖50），後來作為春來茶館的老闆娘再度出場時，則穿上一件藍底白花的上衣（見圖51），最後第七場送走了新四軍傷病員後，她知胡傳魁快要結婚，同時又知新四軍很快會打回沙家浜時，她又穿上一件全紅上衣（見圖52）。至於《智取威虎山》裡的常寶，原來躲在深山中打扮成男孩的模樣，後來楊子榮他們發動群眾一起打土匪後，常寶回復女性的裝束，第九場再次出場至最後一幕到威虎山打敗座山雕為止，都穿著全紅上衣（見圖53）。而《海港》裡的工人們在工作的時候，也全穿著大紅上衣（見圖54）。《奇襲白虎團》則沒有任何人物穿著全紅衣服，因為打仗時穿全紅軍服實在有點不合情理。他們只有在正式出發攻打敵人的時候，才戴上紅袖章（見圖55-56）或披著一件外面軍綠色，內裡全紅色的披肩（見圖57）。正因為《奇襲白虎團》裡沒有任何一個人穿紅上衣，卻又有紅袖章、紅袍的出現，於是可以更容易發現樣板戲裡

有一個共同的特點，就是必須有全紅的衣物出現在革命者或建設者的身上，就算在國外的戰場與敵人作戰時，也千方百計，刻意地在軍人的身上加上一片紅。

樣板戲裡的道具和革命者或建設者的衣著，同一特點就是必須要突出紅色。

「紅」按照《漢語大字典》的解釋可以有兩種理解。一是鮮血的代稱，二是象徵革命或政治覺悟高。前者的意思雖然是古意，但配合中國大陸六、七十年代，甚至八十年代的少青隊對紅領巾的理解：「紅領巾是紅旗的一角，烈士的鮮血染成的」，可以知道「紅」在當時是特指烈士的鮮血，烈士是革命的烈士，因此，「紅」可以理解為革命的傳統。[71]

另外，從當時眾多歌頌毛澤東的歌曲內容更可以發現，毛澤東就是太陽，其中明顯的有《東方紅》及《井岡山上太陽紅》，後者更明確地在唱詞裡指出：「太陽就是毛澤東囉」。[72]毛澤東是太陽，它出來就把一切照得通紅。樣板戲出現各種各樣「紅」的東西，都受毛澤東的照耀，即是說跟隨毛澤東就是跟隨革命的傳統，就是政治覺悟高。

（四）音樂

配樂方面，除了傳統京劇裡有的二黃、西皮等調子以外，樣板戲裡還有一些其它音樂。《智取威虎山》剛開始，大幕還未開時，即有《解放軍進行曲》，後來戲裡又有《三大紀律、八項注意》及《東方紅》的曲子；而《紅燈記》裡有《大刀進行曲》、

[71] 漢語大字典編委員會：《漢語大字典》（縮印本）（武漢：湖北辭書出版社、四川辭典出版社，1993），頁1401。

[72] 《毛澤東頌歌曲集》（上海：上海文藝出版社，1978），頁44。

《東方紅》及《國際歌》；《沙家浜》則有《三大紀律、八項注意》及《東方紅》；至於《海港》裡分別有《咱們工人有力量》，《東方紅》及《國際歌》；最後《奇襲白虎團》裡有《志願軍軍歌》、《東方紅》及《國際歌》的曲子。

五部京劇樣板戲裡共同出現的曲子是《東方紅》，另外，有三部戲同時出現過《國際歌》。以下只集中討論這兩首曲子。

每次響起《東方紅》的時候，要不是革命者遇上困難，突然想起毛澤東，心情立即感到豁然開朗，就是革命者滿懷深情地在展望及期望美好前境。接著必然會高呼「毛主席」，他們呼叫「毛主席」時的表情、動作前面已述，這裡不再重覆（見圖58-59）。

至於《國際歌》，在《紅燈記》裡的與在《海港》、《奇襲白虎團》裡的味道則各有不同。《紅燈記》裡的《國際歌》是李玉和一家人就義前響起的，是悲壯的感情（見圖60）。而《海港》與《奇襲白虎團》則分別是工人在雄赳赳、氣昂昂地為國家建設盡力，是中國志願軍奮起幫助朝鮮人民對付「美帝國主義」，所以這兩齣戲裡響起的《國際歌》是充滿生氣滿懷豪情的（見圖61-62）。

為何這兩首曲子時常出現在樣板戲裡？通過探討它們的根源或意思也許可了解一二。

《東方紅》是襲用傳統民歌，它原來是陝北民歌《誰也不能賣良心》：

麻油燈，亮又明，
紅豆角角雙抽筋。
紅豆角角雙抽筋，
誰也不能賣良心。

到抗戰時期，在此基礎上產生一首《騎白馬》：

> 騎白馬，挎洋槍，
>
> 三哥哥吃了八路軍的糧，
>
> 有心回家看姑娘，
>
> 打日本顧不上。

它與《誰也不能賣良心》一樣都是愛情事，卻加上了「革命」的色彩。最後到了農民歌手李有源的口中就搖身一變，成了歌頌毛澤東的《東方紅》了：

> 太陽升，東方紅。
>
> 中國出了個毛澤東，
>
> 他為人民謀生存呼兒咳喲，
>
> 他是人民大救星。[73]

根據《東方紅》歌詞內容演變到最後的版本，可見這曲正是歌頌毛澤東的偉大，把它說成是中國人民的大救星。

至於《國際歌》，它的作者是法國工人鮑狄埃（Eugene Pottier, 1816-1887）。十九世紀末始用於國際無產階級集會，並漸流傳至世界各地。一九二〇年即有漢譯本：

> 起來，飢寒交迫的奴隸，
>
> 起來，全世界受苦的人！

73 李志偉：《中共與民間文化》（台北：知書房出版社，1996），頁154-155。

　　　　滿腔的熱血已經沸騰，要為真理而鬥爭！

　　　　舊世界打個落花流水，奴隸起來，起來！

　　　　不要說我們一無所有，我們要做天下的主人！

　　　　這是最後的鬥爭，團結起來，到明天，英特納雄耐爾

　　就一定要實現。

　　　　英特納雄耐爾就一定要實現。[74]

　　這首歌的歌詞主要是受苦的人（無產階級），奮起作鬥爭，正與樣板戲裡的共同主題之一「強調階級鬥爭」是吻合的。

四、總結

　　前文提到樣板戲裡的群眾對革命事業起了一個關鍵的作用，革命者必須得到他們的幫助才能成功完成任務。但群眾們必須經發動，要不然也起不了作用。

　　文革的發動者毛澤東相信群眾的力量，同時亦深信自己就是代表人民的利益。另一方面，群眾對毛的崇敬又早有共識，加上文革發動前夕及文革期間，毛澤東認為黨對革命熱情已減，而只以維護和鞏固黨這個組織為目的，黨已變成一具官僚機器。[75]毛只能發動他一向信賴的群眾來貫徹他自己的意志。

　　在毛澤東的心中黨已不可再信任，他需要與群眾有更直接

[74] 《辭海》（彩印本），第二冊，頁2064。

[75] 文革期間，在各大城市裡，黨的老幹部被當作「牛鬼蛇神」戴高帽、掛牌子，跟在卡車後面結隊而行，被比他們年三分之二的紅衛兵們驅趕著遊街；還有充斥著把各級領導人打成「修正主義分子」或「反革命分子」的內容的大字報。見費正清等編：《劍橋中華人民共和國史》（中譯本）（下），頁121。

的接觸，但實際上以中國當時已有八億人口的情況，毛是不可能與他們有直接溝通。而事實上文革期間，毛很少在公眾場合講話，雖然在文革的頭半年，他在天安門廣場接見了一千一百萬進京朝聖的紅衛兵，此後，他便很少作公開露面。即使偶爾出現一兩次，也只是擺擺手、笑一笑，從不講話。甚至對他鍾愛的紅衛兵小將，也無暇與之直接對話。只是到了一九六八年七月，他最後一次會見紅衛兵。毛澤東與他的崇拜者之間存在著這麼大的距離，崇拜者們不可能請他澄清他的每一項指示到底是什麼意思，他本人也不曾出面加以澄清。詹姆斯・戴維斯（James Davies）說：「熟友眼中無偉人。只有保持距離，才能使人敬畏。」但距離的存在增加了解釋的必要。[76]既然毛已不能一如既往透過黨來傳達他的命令，他必須另闢蹊徑，解決的方法就是通過一些忠於毛的人，這些人從毛那裡接過命令，然後解釋、傳達給群眾。

這種關係就是樣板戲中革命者與領袖、群眾之間的關係，革命者從領袖身上獲得力量、得到指示，然後領導群眾進行革命事業。革命者扮演一個中介者的角色。

文革期間忠於毛澤東、傳達、解釋毛的意見的人，在群眾面前儼然是毛的代言人。例如江青經常代表毛，傳釋毛的思想。[77]文革期間構造毛的權力基礎的其中一部分是激進知識分子，[78]他們包括江青在內的「四人幫」（姚文元、張春橋、王洪文）等人。樣板戲裡忠於毛的革命者可能就是這些人的化身，他們起到溝通上下的作用。另一點要注意的是剛提到樣板戲裡的群眾必須

[76] 王紹光：《理性與瘋狂：文化大革命中的群眾》（香港：牛津大學出版社，1993），頁296。

[77] 江青：〈江青同志在文藝界大會上的講話〉，頁19。

[78] 費正清等編：《劍橋中華人民共和國史》（中譯本）（下），頁131。

經過發動，才能起作用，發動群眾的正是革命者。在文革當中忠於毛的人，代替黨的功能，幫助毛澤東發動群眾。這點正如引言有關文革歷史簡介部分提到的「文化革命小組」的功能一樣，它由江青和激進的知識分子組成，是一個為指導文化大革命而建立的準政府機構。在文化大革命中，在許多方面行使著黨中央和政治局的權力。

至於樣板戲裡的領袖，他不直接出現在舞台上，但卻無時無刻存在於每一個人（包括革命者及群眾）的心中，而且戲裡還透過不同符號，如紅太陽、紅旗等，使領袖的形象經常出現在每一個人的身邊。文革期間群眾心中皆背誦著「毛主席語錄」，手中皆拿著一本殷紅的「毛主席語錄」，而且他們從各種媒介（如報刊）都可以聽到、見到經解釋過的毛的指示。[79]

事實上人們對毛的崇敬已經是大家的一個共識，這個共識不是文革開始才形成，它早已出現，只是在六十年代以前，人們對毛澤東的崇拜還是自然的，這時對毛的崇拜與他個人在革命歷史上所發揮的重大作用基本上是相稱的。在四十年代初期延安的整風運動中，毛的「思想」已被奉為經典，這促使了對毛「個人崇拜」的迅速增長。一九四九年的勝利無疑又使人們更把毛澤東視為「救世主」和「救星」。革命的勝利進一步擴大了毛巨大的個人權力和聲望。然而到了六十年代，對毛的個人崇拜在很大程度上是人為的並經過了精心的設計，而且這種個人崇拜實際上是出於某種政治需要。[80]然而樣板戲裡把對毛澤東的個人崇拜說成是

[79] 文革期間在《人民日報》、《光明日報》、《紅旗》等報刊上，隨時可以見到報導毛澤東對問題的不同的意見。

[80] 莫里斯‧邁斯納：《毛澤東的中國及後毛澤東的中國》（中譯本），頁372-375。這裡所說的「某種」意思是指對於不同的人，他們透過刻意地塑造對毛的個人崇拜這件事來達到自己的目的，例如，毛澤東自己可以

歷史上從來如此，不管是抗戰期間，內戰期間或「社會主義和平建設」期間情況都是如此。這種做法的最終目的似乎是要讓文革才出現的情況，變得有歷史的依據，藉以把特有的現象合理化。我們可以看到五部京劇樣板戲的內容背景發生在不同時期，但從抗戰到內戰，到「社會主義和平建設」時期，領袖的形象及領袖、革命者、群眾三者之間的關係皆被描述為上述所說那樣，無一例外（詳見本章一、二、三節）。

最後要講的是階級及階級鬥爭。五部京劇樣板戲非常強調階級鬥爭，把它看成是首要的問題，其他問題如民族問題，都是次要的。從這點可以看出階級鬥爭正是文革期間的一大特點，這與六十年代初期毛的思想變化是吻合的。毛澤東在一九五六年雖然同意「八大」得出的結論，認為社會主義的勝利已基本上消除了對抗性的階級矛盾（除了「資產階級殘餘」和一小撮反革命分子），因而也極大地縮小了階級鬥爭的必要性。但是到六十年代初期，在大躍進失敗以及無產階級的共產烏托邦幻想破滅以後，毛比過去任何時候都更加強調社會主義社會階級鬥爭的存在，特別是在一九六二年九月的八屆十中全會上，他提出了「千萬不要忘記階級鬥爭」的口號。[81]有關毛對社會主義社會裡還不斷有階級敵人的出現的理論依據，前文已述，這裡不再重複。

值得注意的是從樣板戲（尤指《海港》）裡可以看到文革期間階級的劃分標準與以往不同。《海港》裡工人的後代韓小強受到階級敵人錢守維的誤導，染上了「資產階級壞思想」，但因為它出身好，還可以透過教育來改造，重投無產階級的懷抱。但是

透過它排除異己，樹立個人的絕對權威，而其他人則可以利用毛的名義以奪取權力。

[81] 莫里斯・邁斯納：《毛澤東的中國及後毛澤東的中國》，頁406。

出身不好的錢守維（「資產階級、國民黨的走狗」）雖然與所有工人共同工作，又經過中共的一連串政治運動，但他內心裡還是沒有改變，時刻想著要搞破壞。從這裡可以看到文革期間階級的區分標準有兩種，一是思想，二是出身。即使出身無產階級工人家庭的人，不管他現在的工作為何，家裡的經濟情況如何，他的思想還是會給污染的，他還是有可能成為資產階級，成為階級敵人，但是他們卻可以透過教育改造過來，重新成為革命者。「根正苗紅」、經濟狀況並不是劃分階級的唯一標準，思想也成為重要決定因素。但是如果出身本來不好的人，他們卻永遠是階級敵人，即使是透過教育也改造不好。出身成為判斷誰屬於什麼階級的另一標準。

這種新的階級區分，正好反映毛澤東在文革前夕得出來的結論。毛認為一個人的階級地位不是由經濟地位或政治地位這些客觀標準來決定，相反，是由一些更為主觀的因素決定的：對一個人思想傾向的評價，乃由其「政治覺悟」的程度，以及其參與的政治活動來決定。而他最後對黨的幹部的信任，認為他們還是可以被改造，他們的思想還是可以被重新塑造的想法，也反映在《海港》一劇中韓小強這一角色的「思想鬥爭」的經歷上。

要注意的是這種新的階級二分法卻是一種簡單的二分法，只有無產階級與資產階級之分，同時亦只有敵與我之分，但具體敵人是什麼類型的敵人卻沒有明確細分，即是說，只把所有非我（非無產階級）的人（如帝國主義、修正主義及反動派）都歸為同一類人——敵人。

本章所用圖片

圖1　《沙家浜》，第四場〈智鬥〉

圖2　《紅燈記》，第六場〈赴宴鬥鳩山〉

圖3　《紅燈記》，第六場〈赴宴鬥鳩山〉

圖4　《紅燈記》，第六場〈赴宴鬥鳩山〉

圖5 《智取威虎山》，第六場〈打進匪窟〉

圖6 《智取威虎山》，第六場〈打進匪窟〉

圖7　《沙家浜》，第二場〈轉移〉

圖8　《沙家浜》，第九場〈突破〉

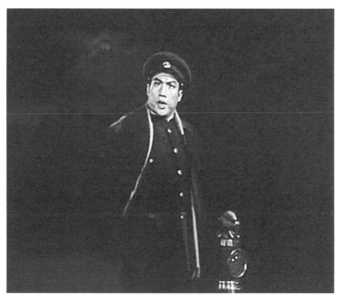

圖9　《紅燈記》，第一場〈接應交通員〉

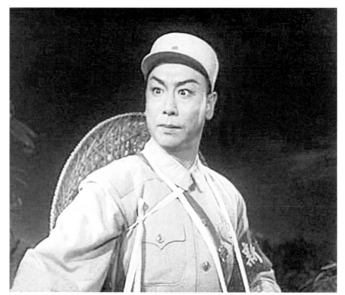

圖10　《沙家浜》，第一場〈接應〉

圖11　《海港》，第一場〈突擊搶運〉

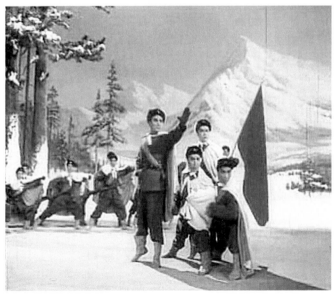

圖12　《智取威虎山》，第一場〈乘勝進軍〉

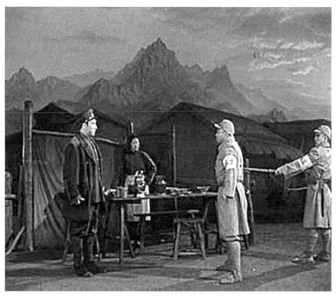

圖13　《紅燈記》，第三場〈粥棚脫險〉

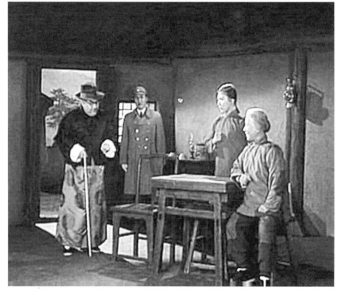

圖14　《紅燈記》，第七場〈群眾幫助〉

圖15　《紅燈記》，第二場〈接受任務〉

圖16　《紅燈記》，第五場〈痛說革命家史〉

圖17　《智取威虎山》，第九場〈急速出兵〉

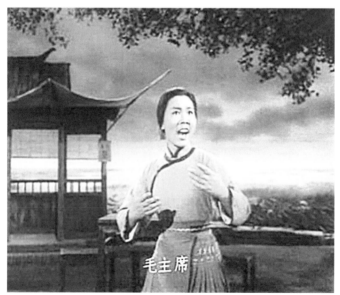

圖18　《沙家浜》，第六場〈授計〉

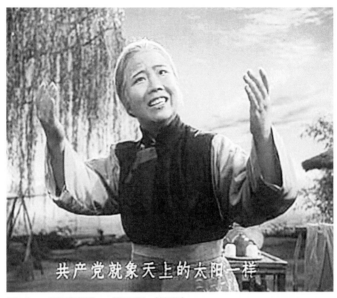

圖19　《沙家浜》，第二場〈轉移〉

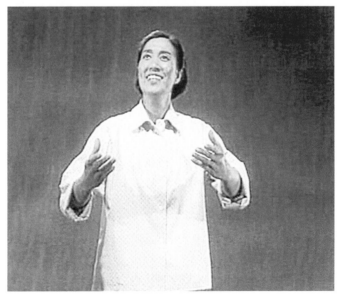

圖20　《海港》，第五場〈深夜翻倉〉

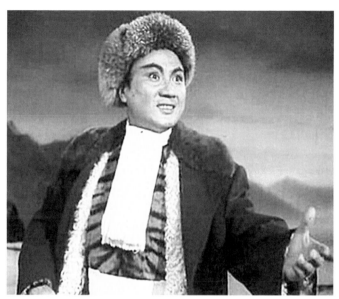

圖21　《智取威虎山》，第八場〈計送情報〉

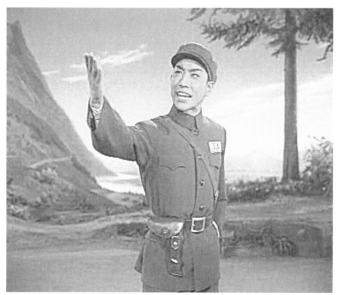

圖22　《奇襲白虎團》，第一場〈戰鬥友誼〉

圖23　《海港》，第六場〈壯志凌雲〉

圖24　《沙家浜》，第五場〈堅持〉

圖25　《沙家浜》，第七場〈斥敵〉

圖26　《海港》，第五場〈深夜翻倉〉

圖27　《智取威虎山》，第八場〈計送情報〉

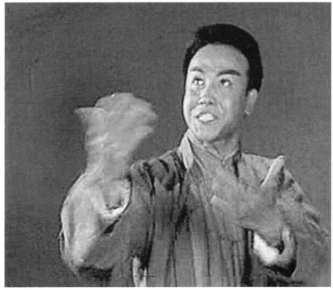

圖28　《紅燈記》，第二場〈接受任務〉

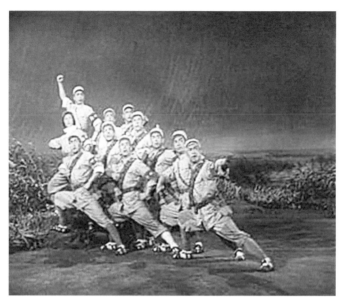

圖29　《沙家浜》，第五場〈堅持〉

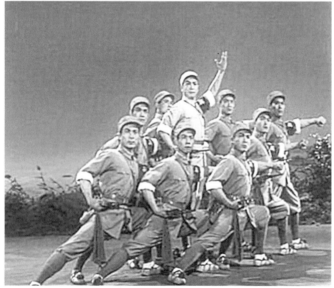

圖30　《沙家浜》，第五場〈堅持〉

圖31　《紅燈記》，第三場〈粥棚脫險〉

圖32　《紅燈記》，第五場〈痛說命家史〉

圖33 《沙家浜》，第四場〈智鬥〉

圖34 《奇襲白虎團》，第八場〈帶路越險〉

圖35　《紅燈記》，第十場〈伏擊殲敵〉

圖36　《沙家浜》，第八場〈奔襲〉

圖37　《紅燈記》，第十一場〈勝利前進〉

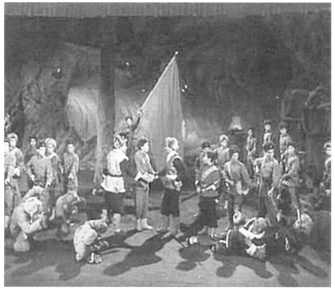

圖38　《智取威虎山》，第十場〈會師百雞宴〉

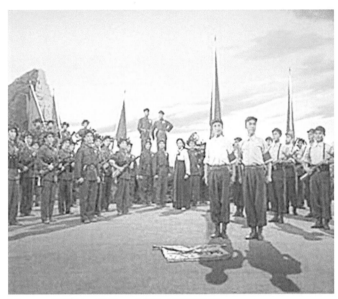

圖39　《奇襲白虎團》，尾聲〈乘勝追擊〉

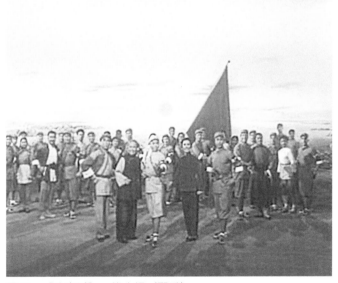

圖40　《沙家浜》，第十場〈聚殲〉

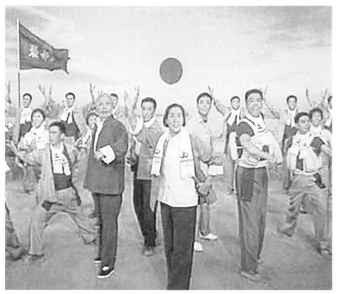

圖41 《海港》，第七場〈海港早晨〉

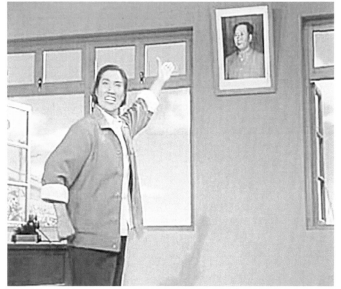

圖42 《海港》，第四場〈戰鬥動員〉

圖43　《海港》，第六場〈壯志凌雲〉

圖44　《海港》，第六場〈壯志凌雲〉

圖45 《海港》，第四場〈戰鬥動員〉

圖46 《海港》，第五場〈深夜翻倉〉

圖47　《紅燈記》，第五場〈痛說革命家史〉

圖48　《紅燈記》，第七場〈群眾幫助〉

圖49　《紅燈記》，第七場〈群眾幫助〉

圖50　《沙家浜》，第一場〈接應〉

圖51　《沙家浜》，第二場〈轉移〉

圖52　《沙家浜》，第七場〈斥敵〉

圖53　《智取威虎山》，第九場〈急速出兵〉

圖54　《海港》，第五場〈深夜翻倉〉

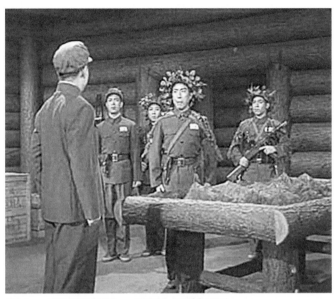

圖55　《奇襲白虎團》，第五場〈宣誓出發〉

圖56　《奇襲白虎團》，第九場〈奇襲偽團部〉

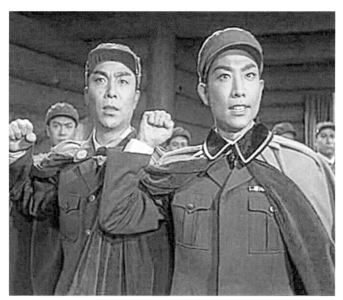

圖57　《奇襲白虎團》，第五場〈宣誓出發〉

圖58　《沙家浜》，第六場〈授計〉

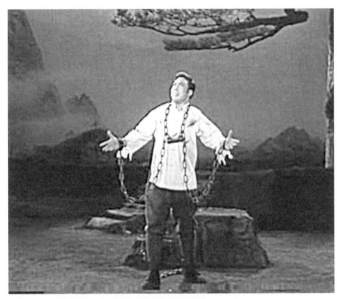

圖59　《紅燈記》，第八場〈刑場鬥爭〉

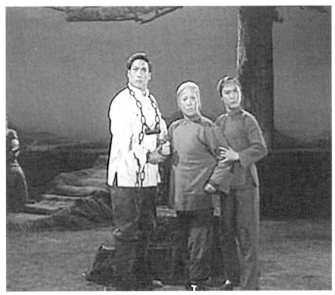

圖60　《紅燈記》，第八場〈刑場鬥爭〉

圖61　《海港》，第七場〈海港早晨〉

圖62　《奇襲白虎團》，尾聲〈乘勝追擊〉

第五章

結語

　　本書以五部京劇樣板戲作為研究對象，是因為：一、中共自延安以來一直都對戲曲非常重視；二、中共相信戲劇的力量，經常以它作為政治鬥爭的工具；三、京劇是一種中國一般老百姓熟悉、易懂的綜合藝術；四、整個文化大革命的十年間，大部分人民日常接觸最多的戲曲作品主要就是這五套京劇樣板戲。

　　有關京劇樣板戲的研究歷來不少，但似乎還有不少問題被誤解、被忽略，如江青和毛澤東與樣板戲創作的關係、劉少奇、彭真等人與江青對現代戲（樣板戲的前身）改革方向的意見分歧及樣板戲的定稿本（指劇本及舞台上的表演）所帶有的信息等。

　　第一，有關江青與樣板戲創作的關係，以往存有兩種截然不同的意見。一種認為江青與樣板戲的創作根本毫無關係；另一種認為樣板戲是江青搞的。但經過本書作者的研究，可以肯定的是江青是樣板戲的「搞手」指的不是她為樣板戲作編劇、導演、設計唱腔等具體事情，而是她在別人創作好的劇目上再提出一些既具體又細碎的修改意見。這些意見可以歸納為幾個特點，這些特點正是令樣板戲之所以成為樣板戲的不可缺少的要素。當然她可以以專家的身分對那些劇目提出意見，與當時文革的政治形勢不無關係。同時正因為她得到權力，她可以把各京劇團裡最好的人材調到同一個劇團裡為樣板戲創作作出努力。這點也是江青對樣板戲創作的貢獻所在。

　　第二，有關毛澤東與樣板戲的關係。由於研究文革總離不開毛澤東，在文革中盛行的樣板戲，也被不少人理解或假設成為是為毛澤東的政治目的而服務的工具，但他們卻沒有足夠的證據證明此說法。

　　事實上有關毛澤東與樣板戲的關係的資料非常有限，但根據《建國以來毛澤東文稿》裡三篇內容涉及樣板戲的文稿及我採

訪當年（文革時）樣板戲的演員的紀錄可以得出一個結論：毛澤東對樣板戲的關心範圍不僅局限在有關樣板戲文藝思想的指導原則上，而且具體到其中某些戲（至少是《智取威虎山》和《沙家浜》）的細節上，如劇中人物、地方的名字及唱詞等。他不僅知道樣板戲的排演與改造，而且關心甚至某種程度上參與了決策過程——他對有關變動有最後決定權。

另外，下文將談到劉少奇、彭真等人與江青對現代戲改造的爭論，從他們的爭論可知他們都是在回應毛澤東批語裡提到有關文藝問題的意見。由此可知毛對戲劇改革早已有影響，他的意見是現代戲改造成為樣板戲的其中一個重要原因。

第三，有關劉少奇、彭真等人與江青對現代戲改造意見的分歧。毛澤東在一九六三年寫的「對文藝工作的批語」裡，對戲劇改革的方向既有正面的評價，同時也帶有負面的批評。另外，他的批語裡又同時提到建設社會主義的方向問題及藝術部門的具體問題。正如第三章所述，他的講話帶有模糊性，可以予人不同的解釋。劉少奇他們在檢討戲劇改革的時候，偏重於毛澤東批語裡講成績的部分、講具體事情的部分。他們不想把建國以來十多年的東西完全否定，而且認為應該繼續依循一直以來戲劇改革的方向（包括自延安至新中國建立以來的戲劇改革方向），他們把問題解釋為是藝術家們或領導們在具體的改革方向上因認識的原因而做得不好，而不是不依循社會主義改造的方向，即是說不是原則性的問題。

至於江青則持有另一種解釋。她偏重於解釋毛批語裡講社會主義改造的方向出現了問題及對藝術部門的負面批評意見。她在講話裡否定過去絕大部分的文藝作品（包括建國以來的作品），認為過去的東西全是「封建主義的一套，是資產階級的一套」，

她還把這個問題的根源看成是一個「良心的問題」，是一個「階級立場的問題」，換言之，她指責的是社會主義改造的方向出現了原則性的問題，而非具體實行時的認識問題。

他們之間的分歧即表示中共帶領的京劇革命在指導思想上發生了變化。事實上，劉少奇他們的意見，正代表了一直以來指導戲劇改革的思想，而江青的解釋則成為日後樣板戲創作的指導思想。現代戲改造為樣板戲的基礎早在劉少奇他們及江青發表意見時即已奠定。

戲劇改革的方向，在一九六四年以後即開始發生變化，一些先前的現代戲所沒有的特點開始出現，而且這些特點隨著文革的展開及發展更逐步被強化。江青在這個改革的過程中奪取權力、樹立她的個人權威。

值得注意的是江青全盤否定建國以來的文藝思想這一點，並不是她的最後目的，因為在否定文藝思想的同時，更重要的是進一步否定建國以來的社會主義建設的成果。因為江青認為文藝可以改變人的意識形態與世界觀，它可以破壞社會主義的經濟基礎。破壞社會主義的經濟基礎，即是破壞社會主義的制度，牽涉的是一個社會主義的指導思想的問題，是一個政治問題，並非只是文藝問題。這點與毛澤東發動文革的目的是一致的，即要推翻並重建他曾花了巨大精力建立起來的現存的政治格局。

劉少奇他們則極力要肯定建國以來在文藝方面所走的路線，只是承認個別人在認識層面上出了問題。他們的目的是既要肯定他們在建國以來在文藝方面的成績，亦要肯定建國以來社會主義建設的成果，並要極力把問題限制在戲劇改革本身的問題上。

劉少奇他們認為京劇應該革命化，但同時還可以保持非革命的東西，即傳統戲、新編歷史戲等，只要它們是處於次要的地

位。但是江青則不單只要對京劇進行徹底的革命，而且要用京劇來進行「革命」，即用京劇來實現她的政治目的，把京劇改革更多的作為直接政治鬥爭的工具或進攻性的武器。

由此可見，樣板戲並非直接扭曲傳統京劇而來，它是從現代戲發展而成的，一方面它帶有現代戲的特點，即是說在戲劇改革上有承襲的一面，另一方面它把現代戲中某些成份擴大了（詳見第三章第二節），即是說它把一直以來戲劇改革的某些方面推向極端，從而偏離了原來戲劇改革的總方向。總言之，樣板戲與現代戲相比，有承襲的一面，也有激化和偏離的一面。

第四，樣板戲的定稿本所帶有的信息。定稿本是江青等人認為在有關樣板戲的構思上最完善的版本。透過對定稿本的內容的分析，對研究文革的發動者及支持者對文革性質、特點的看法甚有幫助。

綜上所述，本書：一、分析了江青與樣板戲的關係，了解她對樣板戲的貢獻，彌補了以往研究的不足。同時也分析了毛澤東與樣板戲的關係，嘗試為以往的研究者所假設的前提提出證據；二、分析了江青與劉少奇等人在現代戲改革上意見的分歧，了解了現代戲因何發展成為樣板戲這一被以往研究者忽略，然而卻是非常重要的環節；三、找到樣板戲發展過程中幾個重要的版本（劇本），因此可以將它們詳細地作一比較，以看出樣板戲發展的趨勢──有幾個特點被突出，而這些特點正好是樣板戲之所以成為樣板戲的重要元素；四、從劇本結合舞台上的表演分析樣板戲中所帶有的信息，對研究文革的發動者及支持者對文革性質、特點的看法甚有幫助。而且通過這種研究方法對京劇樣板戲這樣一種綜合藝術作分析，以求達到更全面的了解，亦是以往的研究所沒有的；五、本書研究的這五部京劇樣板戲在文革中佔有非常

重要的位置，它們的修改、演出歷史貫穿十年文革。目前研究文革史，在材料方面還有不少限制，很多當時的材料、檔案還沒有公開，研究樣板戲的內容便成為非常重要的工作。但以往研究文革的學者似乎忽略此點，故本書可以作為一個補充。

透過分析樣板戲的內容可見：第一，文革當中，毛澤東與群眾之間的溝通橋樑不再是黨組織，而是忠於毛的個人（即樣板戲裡的革命者）；第二，樣板戲裡把文革前後發展起來，至文革達到頂峰的對毛的個人崇拜合理化，或者說把毛自文革以來至高無上的地位，描述為一個從來如此的歷史事實；第三，樣板戲裡極力強調階級鬥爭是文革的一大特點，這點與毛於六十年代對階級鬥爭的看法是完全吻合的，毛認為社會主義社會裡還會不斷出現階級鬥爭；第四，文革期間階級的劃分也與以往不同，依靠的標準分別是思想及出身兩方面。

此外，值得注意的是三突出這個原則並不是先於樣板戲而存在。它是在京劇現代戲（樣板戲的前身）出現後，在不斷的修改過程中被提出來的。所以它在樣板戲中的應用，是非常複雜的。單憑它的定義（見引言部分）並不足以解釋樣板戲中主要英雄人物是如何被突出。主要英雄人物的被突出並不是透過與英雄人物對比，而是透過與反面人物的針鋒相對。只有描寫他們與反面人物的針鋒相對，才能把戲裡的矛盾突出，否則樣板戲的主題——階級鬥爭也就不能突顯出來。另外，「三突出」原則在具體操作層面上也帶有一定的複雜性，每部戲的貫徹程度都不同，並不是每部戲都成功地貫徹這個原則，例如《紅燈記》便是其中一個沒有貫徹好「三突出」原則的例子。

因為時間精力有限及資料不足，本書未能就樣板戲的各個版本的舞台表演的變化，配合文革的歷史環境作一詳細的研究分

析。另外，由於目前中國大陸的政治環境限制，部分文革期間參與樣板戲創作的工作人員及演員至今還不願意接受訪問，有關文革的許多檔案目前還未開放，也對本書的研究造成不少限制。

　　另一個問題未能觸及的是，如果京劇樣板戲這種藝術形式主要是中國式的藝術，那麼它與傳統京劇又有什麼分別？如果它受外國影響，特別是蘇聯的社會主義現實主義，那麼這種影響是如何實現的呢？這些都是目前本書不能解決的問題。

　　最後需要一提的是不少人認為樣板戲除了是一件政治工具以外，在藝術價值上並沒有什麼可取之處。但部分當年參與樣板戲創作或演出的藝術家卻不同意這個觀點。中國大陸雖然目前否定文革、否定「四人幫」，甚至他們也否定樣板戲這個名詞，他們從八十年代開始就把當年的樣板戲改稱為現代戲。但即使如此，當年曾參與樣板戲創作的工作人員及演員[1]均不約而同地說樣板戲具有很高的藝術成就。一向對傳統京劇及樣板戲有研究的樣板戲資料收藏家王豐盛[2]指出，樣板戲在音樂唱腔的創新上跨出了一大步，傳統京劇的音樂千篇一律，每段音樂基本上都是大同小異，而樣板戲則不同，它在旋律及唱法上都是不同的。[3]另外，雖然負責《海港》的音樂創作的于會泳在文革裡是「四人幫的爪牙」，文革後變得聲名狼藉，但曾經在文革期間參與改編《海港》一劇的黎中成也認為《海港》裡的音樂藝術價值是非常高的。《智取威虎山》的技術導演孔小石也說樣板戲的舞台設計

[1]　本書作者於一九九九年及二〇〇〇年八月期間上海、北京訪問幾位文革中參與樣板戲創作的工作人員及演員，包括：黎中成、童祥苓、孔小石、高玉倩、李淑炳。

[2]　王豐盛先生收藏了許多與樣板戲有關的書籍、文章、海報、明信片、火花、年曆卡、連環畫、光碟、磁帶等等。

[3]　資料根據二〇〇〇年八月十六日在北京阜城門王豐盛家裡的訪問記錄。

非常好，又說樣板戲裡有不少創新的舞蹈編排，例如《智取威虎山》中的滑雪舞。而童祥苓，高玉倩也異口同聲的大讚樣板戲的藝術水平。[4]

由此可見，「樣板戲沒有藝術價值」或「當年曾參與樣板戲的藝術家都否認樣板戲的藝術價值」[5]的說法是值得再考慮的。雖然樣板戲確實有僵化的一面，但如果因此或因政治上的原因，而全盤否定它的藝術價值的話，對前人所付出的努力及貢獻是不公平的。

[4] 資料分別根據一九九九年八月二十日在北京訪問高玉倩及一九九九年八月二十六日在上海訪問童祥苓的訪問記錄。

[5] Lu guang, "Modern Revolutionary Beijing Opera," p.161.

參考書目

一、專書及文章

費正清等編：《劍橋中華人民共和國史》（中譯本）（上），上海：人民出版社，1990。

費正清等編：《劍橋中華人民共和國史》（中譯本）（下），海口：海南出版社，1992。

洪平：〈讚京劇革命現代戲《智取威虎山》〉，《人民日報》，1967年5月26日，第5版。

紅城：〈試看天下誰能敵——讚革命樣板戲《智取威虎山》〉，《熱烈讚揚革命樣板戲智取威虎山》，香港：香港三聯書店香港有限公司，1969。

紅文、海文：〈毛澤東思想永放光芒〉，《熱烈讚揚革命樣板戲智取威虎山》，香港：香港三聯書店香港有限公司，1969。

高義龍、李曉等主編：《中國戲曲現代戲史》，上海：上海文化出版社，1999。

劉建勛：《延安文藝史論稿》，西安：陝西人民出版社，1992。

黃華英：〈周總理的關懷藝術家的創造——林默涵同志談《紅燈記》和《紅色娘子軍》的創作與演出經過〉，載《中國文化報》，1988年4月24日，第3版。

江青：〈對京劇《紅燈記》的指示〉，載《中共重要歷史文獻資料匯編》第九輯，第一分冊，洛杉磯：中文出版物服務中心編，1996。

江青：〈江青同志在北京文藝座談會上的講話〉《江青同志講話選編（一九六六——一九六八）》，出版地點、出版社及出版年份不詳。

江青：〈談京劇革命〉，《紅旗》，1967年第6期。

江青：〈在《智取威虎山》座談會上講話〉，《中共重要歷史文獻資料匯編》第九輯，第一分冊，洛杉磯：中文出版物服中心編，1996。

李志偉：《中共與民間文化》，台北：知書房出版社，1996。

凌大可、夏劍青執筆《紅燈記》（滬劇），上海：上海文化出版社，1965。

劉厚生：〈略評京劇《紅燈記》〉，《革命現代戲資料匯編》（三），南京：江蘇省文聯資料室、南京大學中文系資料室，1965。

劉乃崇：〈讓革命的紅燈在京劇舞台上放出光芒〉，《京劇《紅燈記》評論集》，北京：中國戲劇出版社，1965。

劉少奇：〈同朝鮮文化代表團的談話〉，《中共重要歷史文獻資料匯編》第4輯，第十六分冊，洛杉磯：中文出版物服中心，1997。

陸定一：〈讓京劇現代戲的革命之花開得更茂盛〉，《革命現代戲資料匯編》（一），南京：江蘇省文聯資料室、南京大學中文系資室，1965。

莫里斯‧邁斯納（Maurice Meisner）：《毛澤東的中國及後毛澤東的中國》，成都：四川人民出版社，1992。

彭真：〈在京劇現代戲觀摩演出大會上的講話〉，《革命現代戲資料匯編》（一），南京：江蘇省文聯資料室、南京大學中文系資室，1965。

曲波：《林海雪原》，北京：人民文學出版社，1964。

丁一：〈我們主要向京劇《紅燈記》學習什麼？〉，《京劇《紅燈記》評論集》，北京：中國戲劇出版社，1965。

《汪曾祺全集‧戲劇卷》，北京：北京師範大學出版社，1998。

汪曾祺、楊毓民、肖甲、薛恩厚改編：《蘆蕩火種》（京劇），北京：北京中國戲劇出版社，1964。

王朝聞：〈堅持革命方向〉，《革命現代戲資料匯編》，第二輯，南京：江蘇省文聯資料室、南京大學中文系資室，1965。

王夢雲：〈幹一輩子革命，演一輩子革命現代戲〉，《人民日報》，1967年5月11日，第5版。

王紹光：《理性與瘋狂：文化大革命中的群眾》，香港：牛津大學出版社，1993。

文牧：《蘆蕩火種》（滬劇），上海：上海文化出版社，1964。

翁偶虹、阿甲改編：《紅燈記》，《紅旗》，1965年第2期，頁34-55。

尹斌：〈讓無產階級英雄人物永遠主宰舞台——學習《紅燈記》處理正、反面人物關係的一些體會〉，《革命現代京劇《紅燈記》評介文章選編》，成都：四川人民出版社，1970。

澤雨：〈在鬥爭中誕生，在鬥爭中提高——重看革命現代京劇《智取威虎山》〉，《人民日報》，1966年11月9日，第1版。

張東川：〈京劇《紅燈記》改編和創作的初步體會〉，《京劇《紅燈記》評論集》，北京：中國戲劇出版社，1965。

張東川：〈戰友、難友、朋友——為祝阿甲同志京劇活動五十周年〉，載《張庚阿甲學術討論文集》，北京：中國戲劇出版社，1992。

趙無眠：《文革大年表》，香港：明鏡出版社，1996。

趙文奎：〈創造更多的工農兵英雄形象〉，《人民日報》，1967
　　年5月11日，第5版。

陳晉：《毛澤東與文藝傳統》，北京：中央文獻出版社，1992。

〈把文藝戰線上的社會主義革命進行到底——祝京劇現代戲觀摩
　　演出大會勝利閉幕〉，《革命現代戲資料匯編》（一），南
　　京：江蘇省文聯資料室、南京大學中文系資室，1965。

杜秀珍：〈歷史與政治的選擇：試談樣板戲的產生及其評價〉，
　　《許昌學院學報》第23卷，第6期（2004年），頁98-100。

王本朝：〈文體與政治：革命樣板戲的發生〉，《涪陵師範學院
　　學報》第23卷，第1期（2007年1月），頁23-25，47。

惠雁冰：〈「樣板戲」：高度隱喻的政治文化符號體系〉，《文
　　藝理論與批評》2006年第3期，頁41-47。

胡牧：〈革命樣板戲：敘事的符號化〉，《長江師範學院學報》
　　第24卷，第2期（2008年3月），頁87-90。

《辭海》（彩印本），上海：上海辭書出版社，1999。

《革命現代京劇《海港》評論集》，北京：人民文學出版社，
　　1972。

《革命現代京劇《紅燈記》主要唱段學習札記》，天津：天津人
　　民出版社，1970。

《革命現代京劇《紅燈記》評介文章選編》，成都：四川人民出
　　版社，1970。

《革命現代京劇《沙家浜》主要唱段學習札記》，天津：天津人
　　民出版社，1970。

《革命現代京劇《智取威虎山》評介文章選編》，成都：四川人
　　民出版社，1970。

《革命樣板戲論文集》，北京：人民文學出版社，1976。

〈關於文藝問題的講話〉，《中共重要歷史文獻資料匯編》第4輯，十六分冊，洛杉磯：中文出版物服務中心，1997。

〈貫徹毛主席文藝路線的光輝樣板〉，《人民日報》，1966年12月26日，第1版。

漢語大字典編委員會：《漢語大字典》（縮印本），武漢：湖北辭書出版社、四川辭書出版社，1993。

《海港》，北京：人民文學出版社，1968。

《紅燈記》，北京：北京出版社，1967。

〈江青同志對《海港早晨》（京劇）的意見〉，《中共重要歷史文獻資料匯》第九輯，第一分冊，洛杉磯：中文出版物服中心，1996。

〈江青同志在文藝界大會上的講話〉，《江青關於文化大命的演講集》，澳門：天山出版社，1971。

江蘇省文聯資料室、南京大學中文系資料室編印：《革命現代戲資料編》第一、二、三、四輯，南京：江蘇省文聯資料室、南京大學中文系資料室，1965。

〈林彪同志委託江青同志召開的部隊文藝工作座談會〉，《江青同志講話選編（1966-1968）》，出版地點、出版社及出版年份不詳。

《毛澤東頌歌曲集》，上海：上海文藝出版社，1978。

《奇襲白虎團》，北京：北京出版社，1967。

《熱讚揚革命樣板戲智取威虎山》，香港：香港三聯書店香港有限公司，1969。

人民文學出版社編輯部編：《革命樣板戲論文集》，北京：人民文學出版社，1976。

《沙家浜》，北京：人民文學出版社，1968。

上海京劇團《智取威虎山》劇組：〈努力塑造無產階級英雄人物的光輝形象〉，《革命現代京劇〈智取威虎山〉評介文章選編》，成都：四川人民出版社，1970。

戲劇家協會：《京劇《紅燈記》評論集》，北京：中國戲劇出版社，1965。

〈戲劇舞台上的大好形勢〉，《革命現代戲資料匯編》（一），南京：江蘇省文聯資料室、南京大學中文系資室，1965。

《中國大百科全書‧戲曲卷》，中國大百科全書出版社，1989。

中國戲劇出版社編輯部：《張庚阿甲學術討論文集》，北京：中國戲劇出版社，1992。

《中共重要歷史文獻資料匯編》第九輯，第一分冊，洛杉磯：中文出版物服務中心編，1996。

中共中央文獻研究室：《建國以來毛澤東文稿》第十二、十三冊，北京：中共中央文獻研究室，1996。

Denton Kirk A., "Model drama as Myth: A semiotic Analysis of Taking Tiger Mountain by Strategy." In Constantine Tung and Colin MacKerras, eds. *Drama in the People's Republic of China*, pp.119-136. Albany: State University of New York Press, 1987.

Harris Kristin, "Re-makes/Re-models: The Red Detachment of Women between Stage and Screen," paper presented at the conference on *"Chinese Opera Films after 1949: Music, Theatre, and Cinematic Arts,"* 2009 April 16-18, University of Chicago.

Jason McGrath, "Cultural Revolution Model Opera Films and the Realist Tradition in Chinese Cinema," paper presented at the conference on *"Chinese Opera Films after 1949: Music, Theatre, and Cinematic Arts,"* 2009 April 16-18, University of Chicago.

Judd Ellen R., "Prescriptive Dramatic Theory of Cultural Revolution." In Constantine Tung and Colin MacKerras, eds. *Drama in the People's Republic of China*, pp.95-118. Albany: State University of New York Press, 1987.

Lu Guang, "Modern Revolutionary Beijing Opera: Context, Contents and Conflicts". Kent State University, 1997, PhD dissertation.

Schram Stuart, *The Thought of Mao Tse-Tung*. Cambridge: Cambridge University Press, 1989.

Starr John Bryan. *Continuing the revolution: the political thought of Mao*. Princeton: Princeton University Press, 1979.

Tung, Constantine, "Introduction." In Constantine Tung and Colin MacKerras, eds. *Drama in the People's Republic of China*, pp.95-118. Albany: State University of New York Press, 1987.

Yung, Bell, "Model Opera as model: from Shajiabang to Sagaban." In Bonnie S. McDougall, ed. *Popular Chinese Literature and Performing arts in the People's Republic of China 1949-1979*, pp. 148-149. Berkeley: University of California Press, 1984.

二、訪問材料

本文作者於1999年及2000年8月期間上海、北京訪問幾位文革中參與樣板戲創作的工作人員及演員，包括：黎中成、童祥苓、孔小石、高玉倩、李炳淑。

作者於2000年8月16日在北京阜城門王豐盛家裡的訪問記錄。

作者於1999年8月20日在北京紫竹院高玉倩家裡及1999年8月26日在上海童祥苓開辦的飯館裡的訪問記錄。

作者於1999年8月26日於上海京劇院與黎中成先生談話的
紀錄。

三、影像資料

《海港》（京劇），無出版地點：中國三環音像社出版，1972年。

《紅燈記》（京劇），無出版地點：中國三環音像社出版，
　　1970年。

《奇襲白虎團》（京劇），無出版地點：中國三環音像社出版，
　　1972年。

《沙家浜》（京劇），無出版地點：中國三環音像社出版，
　　1971年。

《智取威虎山》（京劇），出版地點不詳：廣西金海灣音像出版
　　社出版，無出版年份。

史地傳記類　PC0804　讀歷史96

樣板戲與文化大革命的政治思想

作　　　者/許國惠
責任編輯/鄭伊庭
圖文排版/楊家齊
封面設計/蔡瑋筠

發 行 人/宋政坤
法律顧問/毛國樑　律師
出版發行/秀威資訊科技股份有限公司
　　　　　114台北市內湖區瑞光路76巷65號1樓
　　　　　電話：+886-2-2796-3638　傳真：+886-2-2796-1377
　　　　　http://www.showwe.com.tw
劃撥帳號/19563868　戶名：秀威資訊科技股份有限公司
　　　　　讀者服務信箱：service@showwe.com.tw
展售門市/國家書店（松江門市）
　　　　　104台北市中山區松江路209號1樓
　　　　　電話：+886-2-2518-0207　傳真：+886-2-2518-0778
網路訂購/秀威網路書店：https://store.showwe.tw
　　　　　國家網路書店：https://www.govbooks.com.tw

2019年3月　BOD一版
定價：320元
版權所有　翻印必究
本書如有缺頁、破損或裝訂錯誤，請寄回更換

國家圖書館出版品預行編目

樣板戲與文化大革命的政治思想 / 許國惠著. -- 一版. --
　　臺北市：秀威資訊科技, 2019.03
　　　面；　公分. -- (史地傳記類)
　　BOD版
　　ISBN 978-986-326-672-3(平裝)

　　1. 中國戲劇　2. 文化大革命

982.665　　　　　　　　　　　　　108002965

讀者回函卡

感謝您購買本書，為提升服務品質，請填妥以下資料，將讀者回函卡直接寄回或傳真本公司，收到您的寶貴意見後，我們會收藏記錄及檢討，謝謝！
如您需要了解本公司最新出版書目、購書優惠或企劃活動，歡迎您上網查詢或下載相關資料：http:// www.showwe.com.tw

您購買的書名：_____

出生日期：_____年_____月_____日

學歷：□高中 (含) 以下　　□大專　　□研究所 (含) 以上

職業：□製造業　□金融業　□資訊業　□軍警　□傳播業　□自由業
　　　□服務業　□公務員　□教職　　□學生　□家管　　□其它_____

購書地點：□網路書店　□實體書店　□書展　□郵購　□贈閱　□其他

您從何得知本書的消息？

　□網路書店　□實體書店　□網路搜尋　□電子報　□書訊　□雜誌
　□傳播媒體　□親友推薦　□網站推薦　□部落格　□其他_____

您對本書的評價：(請填代號　1.非常滿意　2.滿意　3.尚可　4.再改進)

　封面設計____　版面編排____　內容____　文／譯筆____　價格____

讀完書後您覺得：

　□很有收穫　□有收穫　□收穫不多　□沒收穫

對我們的建議：_____

11466
台北市內湖區瑞光路 76 巷 65 號 1 樓

秀威資訊科技股份有限公司　　　收

BOD 數位出版事業部

..

（請沿線對折寄回，謝謝！）

姓　　名：_____　年齡：_____　性別：□女　□男

郵遞區號：□□□□□

地　　址：_____

聯絡電話：(日) _____　(夜) _____

E-mail：_____